達人玩家重現世界知名建築的神密技！

Minecraft
建造大師
還原古代世界奇蹟

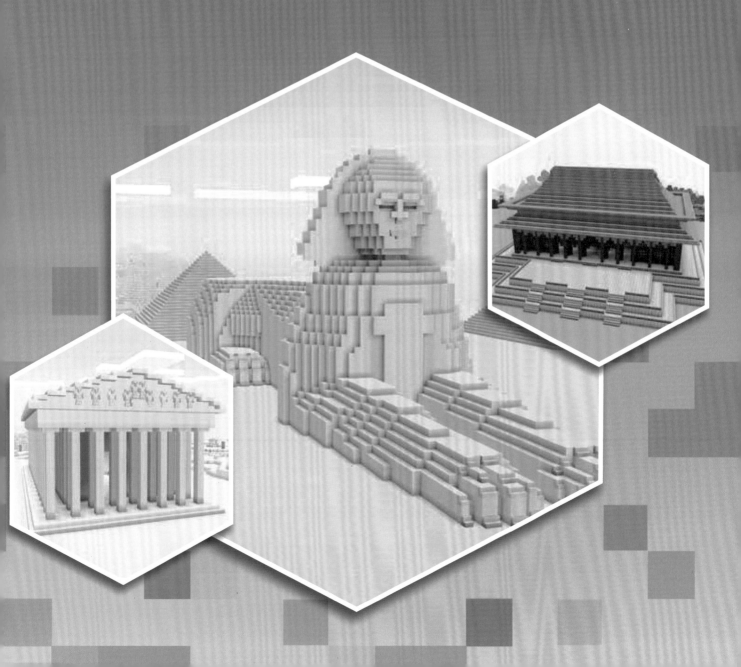

目錄

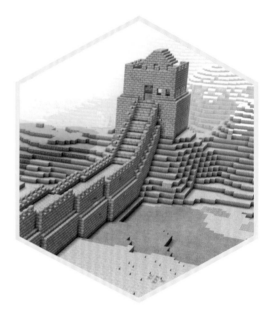

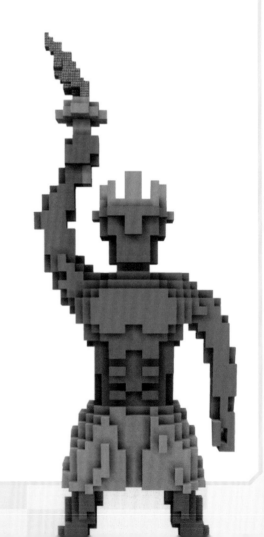

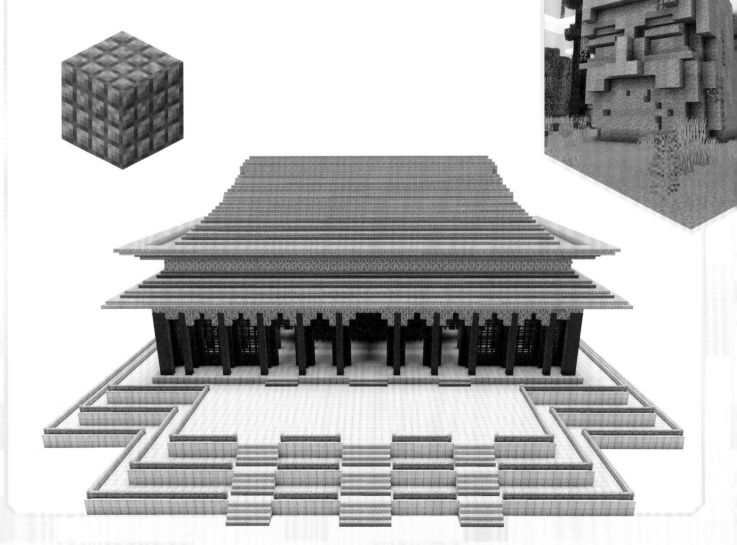

歡迎來到 MINECRAFT 古代世界奇蹟

歡迎進入建造古代世界奇蹟攻略，你將在這裡一覽從中國至希臘的神廟、陵墓、宮殿與雕像。先準備好穿越過去來進行各大洲文化之旅，把握機會自行重建這些奇蹟。透過本書的精心安排與詳盡的攻略技巧，逐步協助你打造奇蹟，那麼還等什麼呢？

還是 Minecraft 新手嗎？

如果你尚未體驗過 Minecraft 的樂趣，那麼先準備好好享受一番。卡在如何打造建築之前，先玩一下基礎的遊戲玩法，如果你花點時間掌握了 Minecraft 的玩法，當創意來臨時，你將會獲得更多樂趣。

不要停止創作

本書精選了世界各地的古代建築，不過創作僅此於此嗎？當你使用我們的攻略之後精進了 Minecraft 建築技巧，即可打造任何你所想像的建築，你可以設計自己的神廟與宮殿，或者將世界奇蹟混搭一起。想像一下，如果人面獅身像上面是羅德島的太陽神銅像會是什麼樣的情景呢！

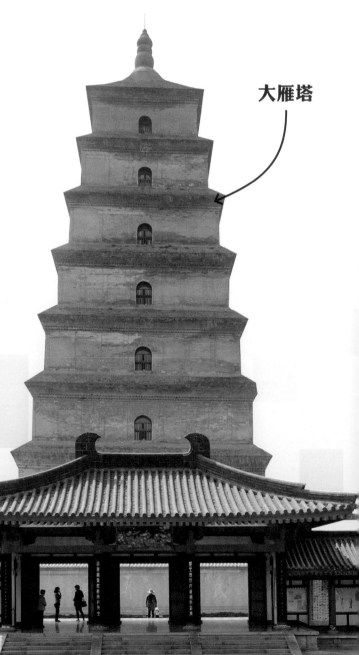

大雁塔

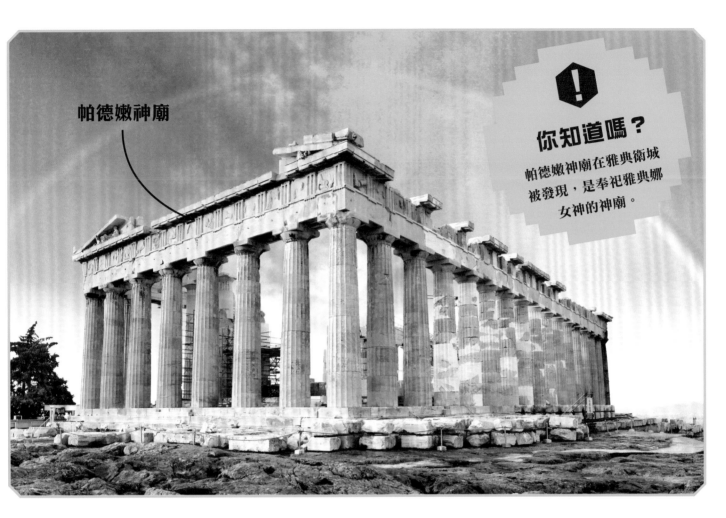

帕德嫩神廟

線上安全須知

Minecraft 是這個星球上最受歡迎的一款遊戲
之一，因爲它結合了令人驚奇的建築與樂趣。
不過在玩遊戲時，更重要的是要注意線上的
安全。

**如果你還是個小孩，請謹守以下幾個重點，
讓你能夠在線上玩得更安心。**

下載任何東西時，要先詢問一下信任的家長
是否可以下載

如果你有任何擔憂的問題要告知信任的家長

將聊天功能關閉

尋找一個適合小孩使用的伺服器

遊戲畫面只能跟真實生活的朋友共享

嚴防網路病毒跟惡意軟體

設定玩遊戲的時間

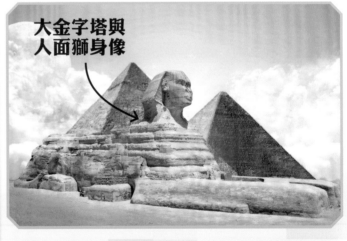

大金字塔與
人面獅身像

有多少方塊？

當你在打造建築時，注意以下的符號，它會告
訴每一個部分在建造時需要多少方塊。

 方塊　　　 半磚

古代埃及

準備好到古大陸探索著名的法老、神廟與地底陵寢

方尖碑（Obliesk）

古埃及中令人印象深刻的石柱就是方尖碑，作爲神廟入口的守護者。方尖碑上具有圖騰式的雕刻，四面都可以見到。傳統的方尖碑是以一體成型（monolithic，在一塊石頭上雕刻），材質是花崗石。想必在這樣令人驚豔的石頭上雕刻，在古埃及時期一定是個巨大的挑戰。

你知道嗎？

方尖碑是尊敬埃及神與亡者的紀念碑。

卡納克神廟（Karnak Temple）

這座佔地 25 公頃（61 英畝）的寺廟建築群是當時埃及最大的寺廟之一，至今仍然存在。史詩般的卡納克神廟耗時 2000 多年才建造完成。神廟內充滿各式供奉埃及衆神首領，阿蒙 - 拉（Amun-Re）神的小神廟、雕像與雕刻品，如此規模的寺廟需要衆多的守衛、僕人及祭司來營運 – 總人數超過 80,000 人！

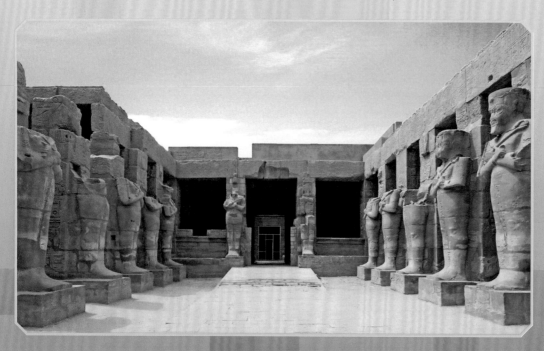

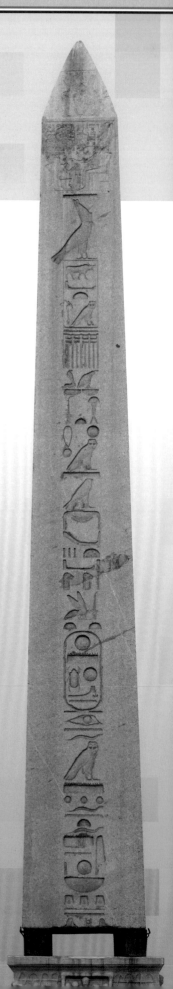

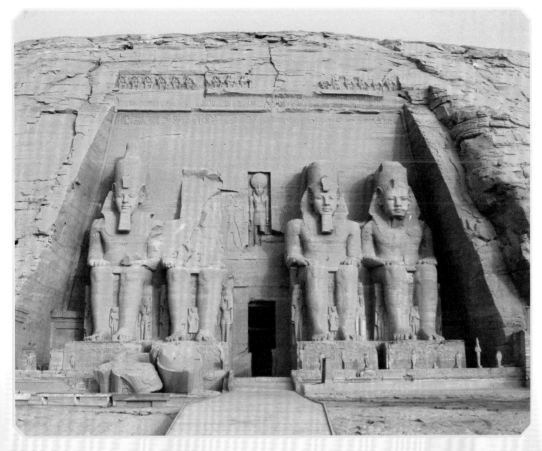

阿布辛貝（Abu Simbel）

阿布辛貝是由懸崖上雕刻而成的兩座神廟所組成。這座古老的寺廟群興建於埃及國王拉美西斯二世（Ramses II）統治時期。廟宇內的神像雕工巧奪，豪氣萬千，細致且複雜，因此花費二十年才打造完成！據信這些神廟是爲了象徵埃及的力量而建造的。

帝王谷（Valley of the Kings）

大型且複雜的墓穴在古埃及很常見，不過沒有一座像帝王谷般著名。帝王谷之前是地下墳墓群，後來成爲惡名昭彰法老（如圖坦卡門（Tutankhamun）的下葬之處。法老下葬時會伴隨著最珍貴的寶藏、精緻的衣物以及讓他們來世享用的食物跟飲品。

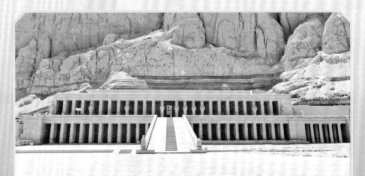

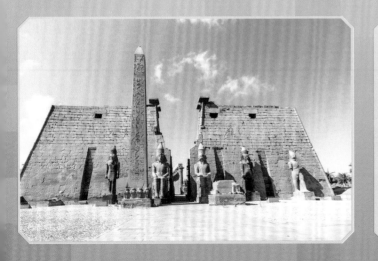

樂蜀的神廟（Temple of Luxor）

樂蜀原文的意思是「宮殿」，在神廟的入口處，有六尊皇室雕像與兩座方尖碑。從圖中你可以見到，一座方尖碑還有保留，另外一座在巴黎。樂蜀的神廟靠近尼羅河（River Nile）以及卡納克神廟附近，目前的主要建築架構是由人面獅身像（Sphinx）前的大道來串連這兩座神廟。

埃及方尖碑

準備打造一座方尖碑！這些令人讚嘆的柱子
位於古代埃及神廟前入口處。

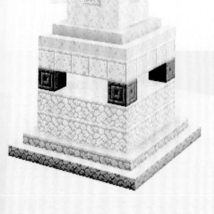

材料

STEP 1

首先，挖出一個 13 個方塊長及 13 個方塊寬的方形。

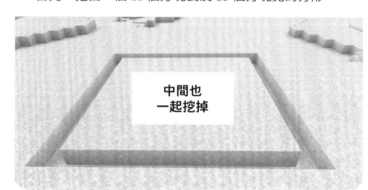

中間也
一起挖掉

STEP 2

如圖所示，在中央
處移除一個方塊。
接著使用**浮雕石英方塊**
（chiseled quartz block）將除了
中央以外的方形區域填滿。

STEP 3

於方形的各邊分別挖掉三列的方塊，每一列的長度要逐漸縮短，然後再以
浮雕石英方塊將這四個新挖掉的部分填滿。

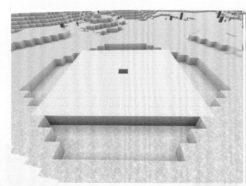

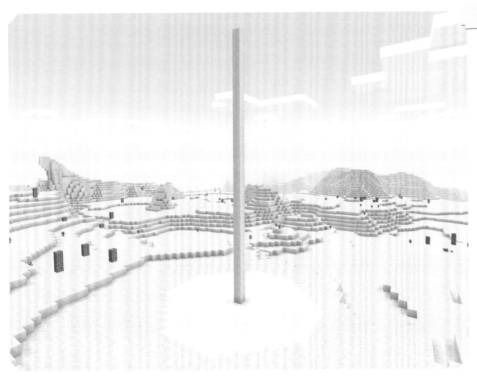

接著在步驟 2 所挖的中心點處建立石柱。這個石柱有 32 個方塊高，材質是使用**平滑砂岩（smooth sandstone）**。

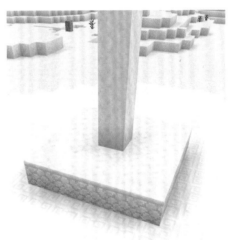

STEP 5

是時候在塔底建造基座，使用**砂岩方塊（sandstone blocks）**來蓋出一個方形區塊，每一邊會使用到五個方塊。

STEP 6

使用**砂岩方塊**在基座上增加兩層，如圖所示，整個基座有三層方塊高。

砂岩階梯

增加一層切製砂岩方塊

STEP 7

沿著基座底部四周加上**砂岩階梯（sandstone stair）**，然後你需要四個**浮雕石磚方塊（Chiseled stone brick blocks）**，將這四個方塊分別放在基座上方四個角落，敲掉石柱（中央處）的其中一塊，然後在上面增加一層**切製砂岩方塊（cut sandstone blocks）**，並與四個**浮雕石磚方塊**接合起來。

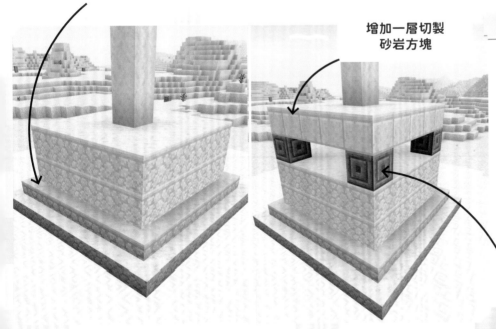

浮雕石磚方塊

STEP 8

在上面另外加上一層**砂岩方塊**，注意這一層要比底下那層還要小，如圖所示。

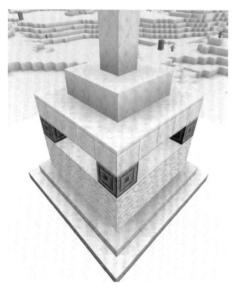

STEP 9

接下來，你需要讓石柱更寬一點，所以需要使用更多的**平滑砂岩**來擴增，從石柱開始往外加寬直到如圖所示的寬度即可。

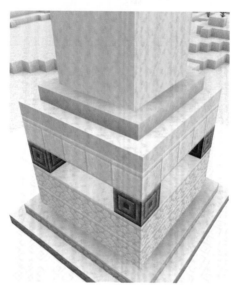

STEP 10

在方尖碑的頂部，加入一些**平滑砂岩階梯**（smooth sandstone stairs），然後在正上方加上一個**平滑砂岩方塊**，你可以見到方尖碑已經快成形了。

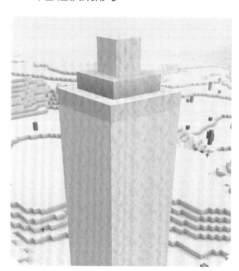

STEP 11

主結構現在已經完成了，準備進行最後的加工，如圖所示，在塔的四邊各挖出一排的方塊。

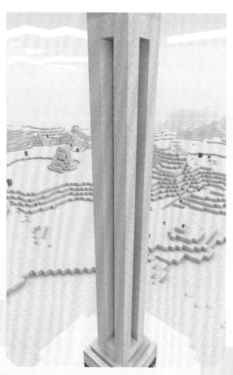

STEP 12

要製作方尖碑的雕刻，只要將**浮雕砂岩方塊**（chiseled sandstone blocks）填入步驟 11 所挖出的空間即可。

你知道嗎？

雖然有很多派的學說，但實際上方尖碑是怎麼做出來的卻沒人知道。

卡納克神廟

沒有什麼廟可以比卡納克神廟更為宏偉了，
這是你入門廟宇及神社建造技巧的好地方。

STEP 1

取得一些**切製砂岩**來建造一個 6 個方塊寬，12 個方塊長及 2 個方塊高的長方體，這是你第一座雕像站立的底座。

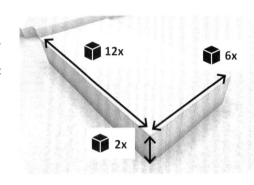

STEP 2

重複步驟 1 做出 16 個底座，將它們以每排 8 個排成兩排，每個底座之間的間隔為 2 個方塊寬，兩排底座之間的間隔為 30 個方塊寬。

卡納克神廟為建造於 100 公頃（250 英畝）內的宗教建築，建築內容包括了小教堂（chapel）、方尖碑以及神廟。

STEP 3

然後使用**石英磚方塊**（quartz brick blocks）於兩排底座中間建造一條通道，這條通道為 14 個方塊寬。

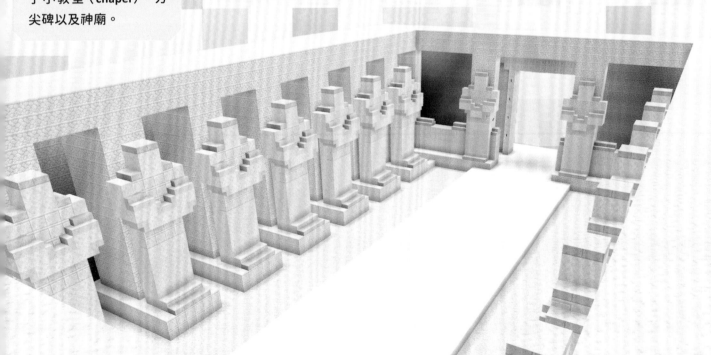

STEP 4

使用**平滑砂岩**來建造第一座雕像的腿，大小為 4 個方塊寬、6 個方塊高及 2 個方塊深。

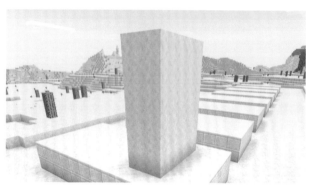

STEP 5

如圖，沿著底部放置四個**切製砂岩方塊**，然後在前面使用**平滑砂岩半磚**（smooth sandstone slab）來製作腿。

切製砂岩方塊

平滑砂岩半磚

STEP 6

增加一層 6 個方塊高的砂岩方塊（sandstone blocks）在上面，然後再放一層**切製砂岩方塊**在其前面來建造軀幹。

平滑砂岩

切製砂岩

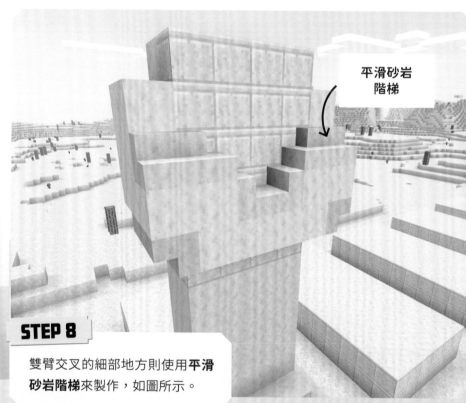

平滑砂岩階梯

STEP 7

接著，使用**平滑砂岩方塊**來建立下圖的形狀，這是建造雕像的手臂及手。

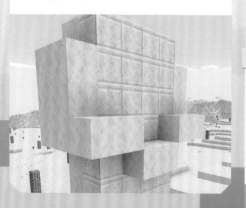

STEP 8

雙臂交叉的細部地方則使用**平滑砂岩階梯**來製作，如圖所示。

STEP 9

來到頭部的製作了，使用**平滑砂岩方塊**建立兩個方塊寬及高的立方體，在雕像的頭頂及肩膀的地方，使用**平滑砂岩階梯**來加入一些細節的部分。

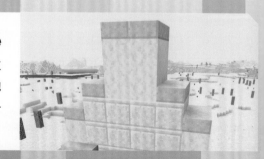

STEP 10

如圖在雕像背後加上砂岩方塊，高度為 12 個方塊、寬度為 2 個方塊。

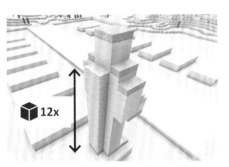

STEP 11

在雕像的背後，使用**砂岩方塊**建立一個支柱，支柱大小為 16 個方塊高、4 個方塊寬及 6 個方塊深。

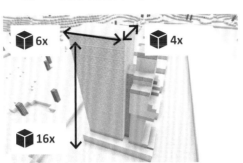

STEP 12

現在你已經知道整個製作的程序，接下來就是在全部的底座上建立這樣的雕像，如下圖所示。

STEP 13

在兩排雕像的末端處，如圖建立兩列 13 個方塊長的標記（你可以使用任何一種方塊），然後從這個標記末端處使用**砂岩方塊**建立一座 19 個方塊高的牆，寬度則需要比目前整個建物面積的寬度還寬。

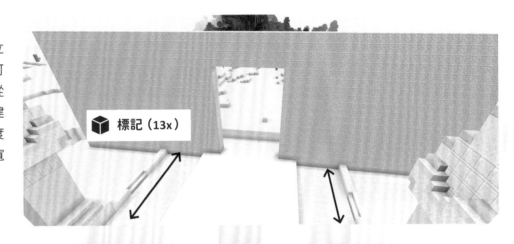

STEP 14

接著在兩排雕像的另一端，重複步驟 13 來建立後牆，不過後牆距離最後一個雕像只有兩個方塊寬而已，如圖所示。

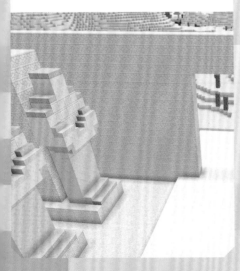

STEP 15

現在使用**砂岩方塊**建立兩座牆來連接前後兩座牆的末端，最後會將整個建物圍起來，在牆外面加上另外一層讓牆深為兩個方塊。

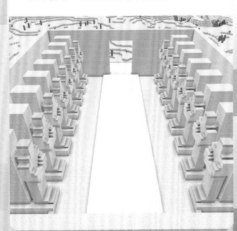

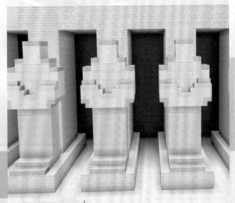

STEP 16

接下來需要建造一座三個方塊深的屋頂，屋頂連接支柱，並延伸至剛剛建立的外牆處。

STEP 17

沿著這兩排雕像重複相同的步驟建立屋頂直到後牆末端。不過神廟前面的部分還是保持一樣（有較大的差距的是神廟前面）。

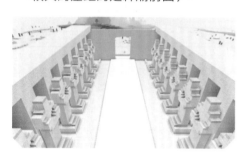

STEP 18

現在可以將步驟 13 所建立的標記以一層 6 個方塊深的**石英磚**來取代。加上一層 4 個方塊深的**切製砂岩**。

現在可以
移除標記

STEP 19

以**砂岩方塊**建立兩根支柱，第一根支柱距離走廊一個方塊寬，然後距離 10 個方塊處再建立第二根支柱，如圖所示，支柱的高度爲 16 個方塊高。

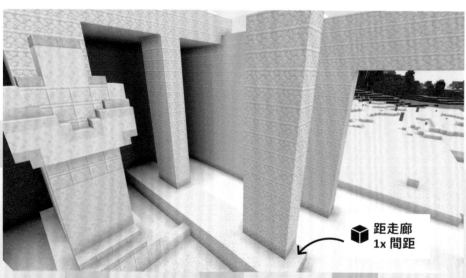

距走廊
1x 間距

STEP 20

同樣的在右側建立兩根支柱，然後將所有支柱以屋頂連接起來，如下圖所示。

STEP 21

使用**切製砂岩方塊**及**平滑砂岩半磚**在支柱底製作腿。

STEP 22

支柱的前身部分則先放置 5 個**平滑砂岩方塊**，然後在上面再放置 5 個**砂岩方塊**，如圖所示。

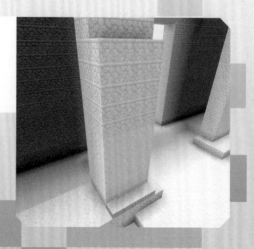

STEP 23

現在結合**平滑砂岩**及**平滑砂岩階梯**來建立手臂的形狀，作法與製作第一個雕像時相同。

STEP 24

使用**平滑砂岩**與**平滑砂岩半磚**來建立頭與肩膀，然後對其他支柱重複相同的動作。

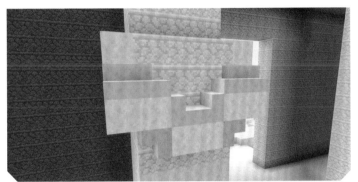
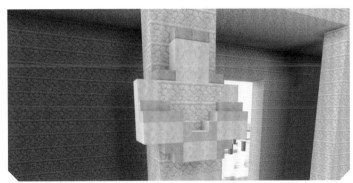

STEP 25

接著加入一個切製**砂岩方塊**做的牆來連接兩座雕像，牆深只要 2 個方塊，牆高為 3 個方塊。

STEP 26

美化牆面細節的話，使用**砂岩階梯**是一個很好的作法。爲牆面的兩邊來進行美化。

STEP 27

最後使用**切製砂岩**結合**浮雕砂岩**來裝飾大門口，神廟完工！

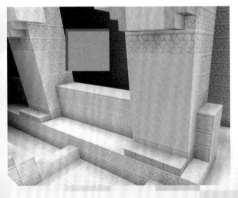
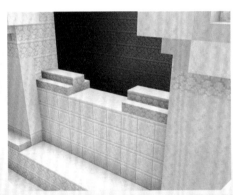
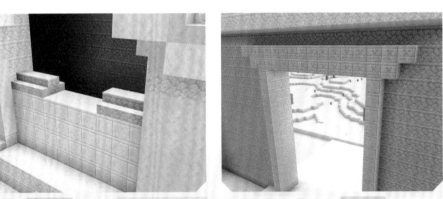

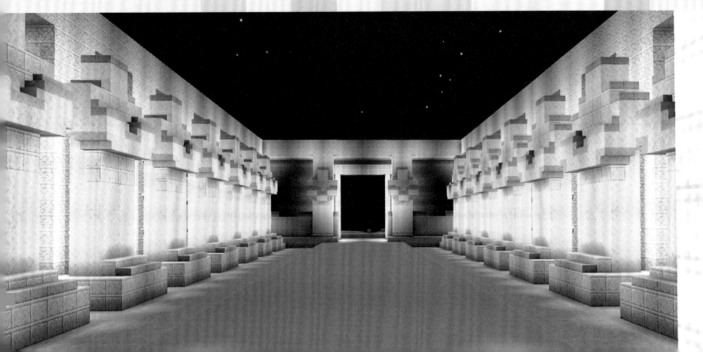

阿布辛貝神廟

要建造這兩座令人讚嘆的著名埃及神廟遺址，
你需要優秀的雕像製作技巧。

材料

STEP 1

首先你需要先整理出一個大的空間，寬
度需要 75 個方塊長，深度至少要 25 個
方塊。

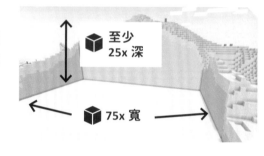

至少
25x 深

75x 寬

STEP 2

使用**浮雕紅砂岩**（chiseled red sandstone）
在後面做出一個壁架（ledge），寬度為 75
個方塊寬，5 個方塊高及 17 個方塊深。

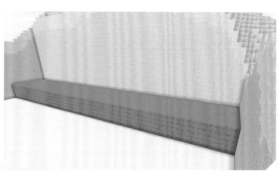

STEP 3

在上面，使用**切製紅砂岩**來製作
第一個雕像的座位，大小為 13
個方塊寬，12 個方塊高及 8 個
方塊深。

這些神廟是由堅硬的岩
石雕刻而成，沿著泥羅
河就可以看到它們。

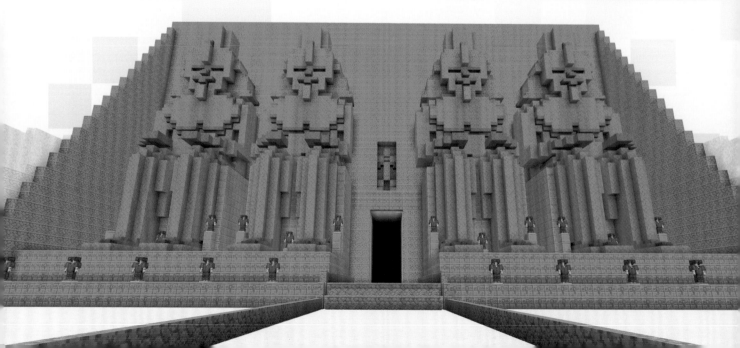

STEP 4

接著，拿一些**平滑紅砂岩**來製作這些腿的形狀，每一腿的末端留一格的空隙，像這樣。

空隙

STEP 5

你需要更多**平滑紅色砂岩**來建造這些腿，將柱子以分層的方式建立，這樣看起來就有曲線。

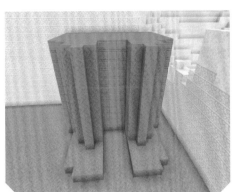

STEP 6

使用**平滑紅色砂岩半磚**以及**平滑紅色砂岩階梯**來製作腳掌部分的形狀，如下圖所示。

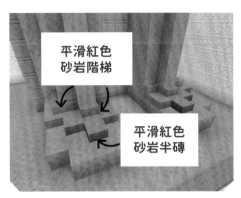

平滑紅色砂岩階梯

平滑紅色砂岩半磚

STEP 7

再來使用**平滑紅色砂岩方塊**來製作這些腿的上半部的形狀，如圖所示。

4x

3x

STEP 8

然後在兩隻腿上使用**平滑紅色砂岩**建立這樣的形狀，請依照圖中的尺寸來施工。

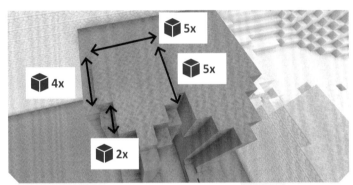

5x

5x

4x

2x

STEP 9

如圖，沿著邊緣加上**平滑紅色砂岩階梯**，注意兩邊都要做。

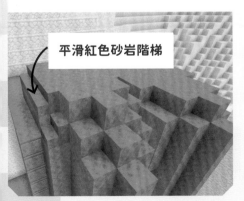

平滑紅色砂岩階梯

STEP 10

以**平滑紅色砂岩**建立一個軀幹的框架，高度為 12 個方塊高。

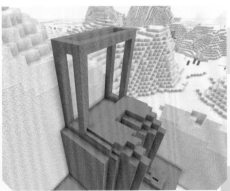

STEP 11

框架完成後，使用**平滑紅色砂岩**來填滿這個框架，如圖所示。

STEP 12

在軀幹的邊緣，小心的敲出 7 個方塊高的稜線，在軀幹另一側也要重複同樣的工作，這樣才有對稱性。

稜線

STEP 13

敲掉底部區域的方塊（標示 1），然後敲掉背後的部分（標示 2）及上面的角落（標示 3）。軀幹的另外一側也要做。

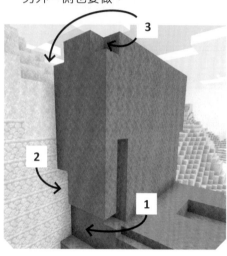

3

2

1

STEP 14

如圖在剛剛手臂上面低一點的地方增加另外一層相同的形狀，另一側也要加上。

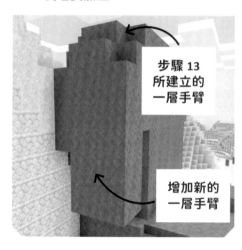

步驟 13 所建立的一層手臂

增加新的一層手臂

STEP 15

創作已經快成形了，前面看起來像這樣，比對一下吧！

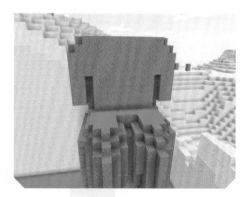

STEP 16

胸膛的部分使用多一點的**平滑紅色砂岩**，看起來像是兩個相連的半圓。

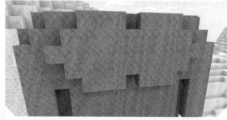

STEP 17

增加**平滑紅色砂岩階梯**是為了讓胸膛的曲線形狀看起來更為逼真。

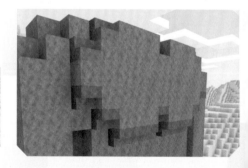

STEP 18

在胸膛下方，使用同樣的技巧及一些**平滑紅色砂岩**來建立腹部肌肉。

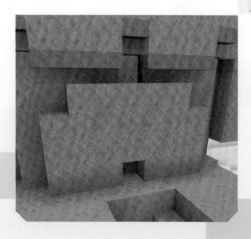

STEP 19

使用**平滑紅色砂岩**來製作放在膝蓋上的手，手需要兩個方塊高。

2x

1x

2x

STEP 20

使用**平滑紅色砂岩方塊**與**平滑紅色砂岩半磚**來製作如下的形體。

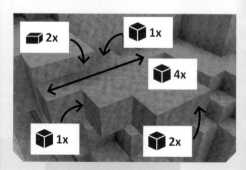

2x

1x

4x

1x

2x

STEP 21

使用**紅色砂岩方塊**來製作鬍鬚，從肩膀上方開始，仿造如下圖的形體。

STEP 22

如圖所示，使用**平滑紅色砂岩**來製作臉的輪廓，看起來或許有點複雜，不過你可以對應下圖所有尺寸。

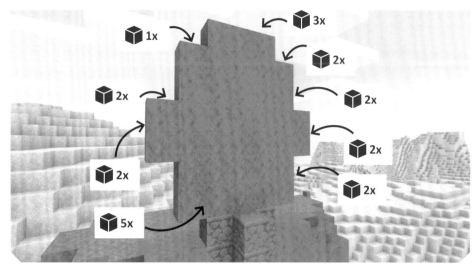

STEP 23

每一個眼睛移除 2 個方塊，眼睛間有一個方塊間距，使用**平滑紅色砂岩半磚**來加上眉毛，鼻子的部分則使用一個**紅色砂岩階梯**來製作。嘴巴使用**平滑紅色砂岩**，嘴唇及鬍子上方使用**平滑紅色砂岩階梯**來完成。

STEP 24

首先在上方排出兩列的**紅色砂岩**來製作頭飾的部分，然後將剩餘空隙的部分填滿，完成樣式如下。

STEP 25

繼續使用**平滑紅色砂岩**在背後的肩膀上加上一層。

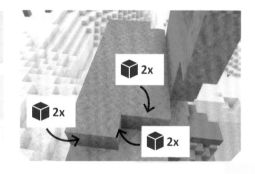

STEP 26

然後像這樣加上兩個**平滑紅色砂岩方塊**，頭部兩邊都要做。

STEP 27

參考以下的尺寸，以**紅色砂岩**來填滿頭部的每一邊。

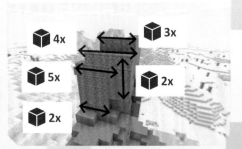

STEP 28

頭部兩側都填滿之後，你可以填入頭的後面部分，看起來像這樣。

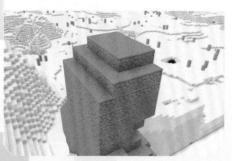

STEP 29

在臉的每一邊加上更多紅色砂岩方塊。

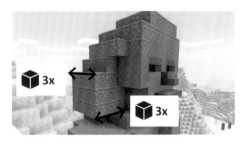

3x

3x

STEP 30

沿著步驟 29 所建造的形狀邊緣，加入更多的**紅色砂岩階梯**。

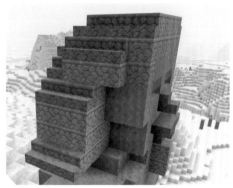

STEP 31

頭頂上使用**紅色砂岩方塊**做出一個區塊，大小為 5 個方塊寬，4 個方塊高及 4 個方塊深。

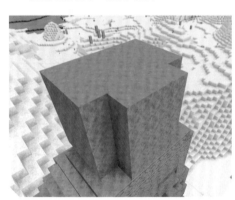

STEP 32

頭飾的中間使用**平滑紅色砂岩**與**平滑紅色砂岩階梯**。

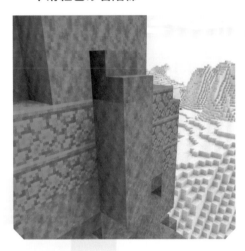

STEP 33

另外再建立三個雕像，接著使用**浮雕紅色砂岩**，在四座雕像背後建立一座比雕像還高的牆。

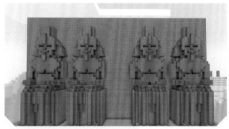

STEP 34

接著像這樣使用**浮雕紅色砂岩**來製作斜邊。

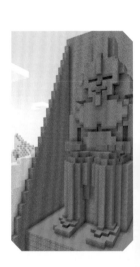

STEP 35

接下來，加入一列**浮雕紅色砂岩方塊**通過前面，大小是 5 個方塊深及 2 個方塊的高度。

STEP 36

使用**紅色砂岩柵欄**（red sandstone fencing）沿著第一個壁架周長來建置，後面接著一行**紅色砂岩半磚**，兩邊都要。使用**紅色砂岩階梯**來做階梯。現在使用**紅色砂岩柵欄**來做階梯的邊框，然後使用**紅色砂岩半磚**來做走道其他部分的邊框。

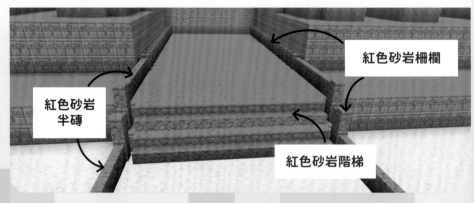

紅色砂岩柵欄

紅色砂岩半磚

紅色砂岩階梯

STEP 37

使用盔甲座（armor stand）搭配皮革盔甲（leather armor）來製作小型雕像。擺放的方式如圖所示。

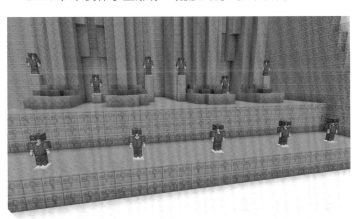

STEP 38

在建物前面的中心處，敲出一個門，門高為 11 個方塊高，5 個方塊寬。

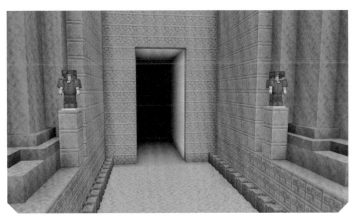

STEP 39

門口上方加上 3 列的**浮雕紅色砂岩**以增添一些埃及風格。

STEP 40

門的上方敲出 1 個方塊深、2 個方塊寬及 8 個方塊高的矩形。

STEP 41

在這個矩形內使用**紅色砂岩**與**紅色砂岩階梯**來做出這個迷你雕像。

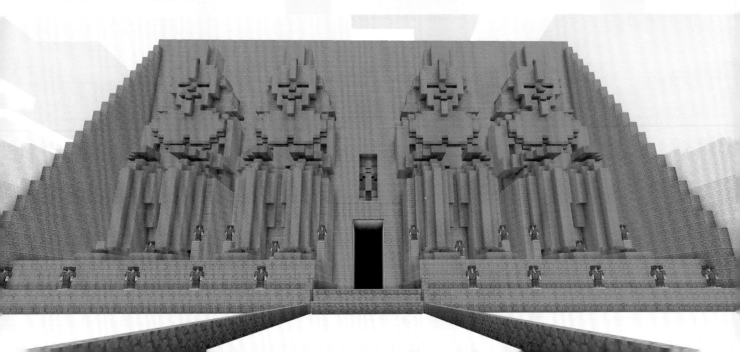

古代希臘

充滿著大理石建造的神廟、露天戲院與青銅及黃金做成雕像的古希臘，
是為眾神而打造的國度。

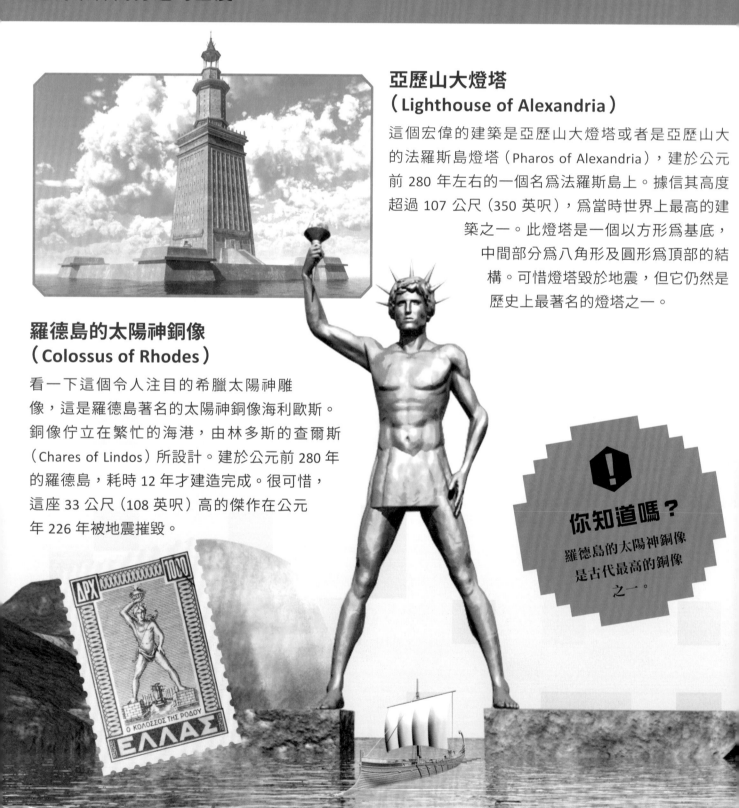

亞歷山大燈塔
（Lighthouse of Alexandria）

這個宏偉的建築是亞歷山大燈塔或者是亞歷山大的法羅斯島燈塔（Pharos of Alexandria），建於公元前 280 年左右的一個名為法羅斯島上。據信其高度超過 107 公尺（350 英呎），為當時世界上最高的建築之一。此燈塔是一個以方形為基底，中間部分為八角形及圓形為頂部的結構。可惜燈塔毀於地震，但它仍然是歷史上最著名的燈塔之一。

羅德島的太陽神銅像
（Colossus of Rhodes）

看一下這個令人注目的希臘太陽神雕像，這是羅德島著名的太陽神銅像海利歐斯。銅像佇立在繁忙的海港，由林多斯的查爾斯（Chares of Lindos）所設計。建於公元前 280 年的羅德島，耗時 12 年才建造完成。很可惜，這座 33 公尺（108 英呎）高的傑作在公元年 226 年被地震摧毀。

！

你知道嗎？

羅德島的太陽神銅像
是古代最高的銅像
之一。

帕德嫩神廟
（Parthenon）

這座大理石神廟是帕德嫩神廟，是爲了祭祀智慧女神雅典娜（Athena）。這座大型的結構體寬達 31 公尺（101 英呎），70 公尺（229 英呎）長，因爲它需要能夠容納 12 公尺（32 英呎）高，以銅及金打造而成的雅典娜雕像。

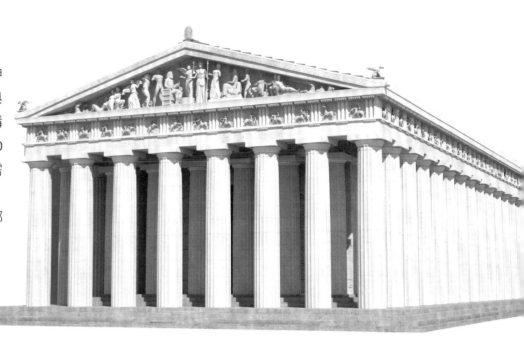

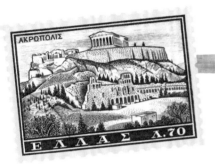

宙斯神廟（Temple of Zeus）

這座神廟是祭祀希臘神話中的天空及雷霆之王宙斯，雖然神廟在地震中被嚴重破壞，依然還是可以從僅存樑柱的大小中看出它宏偉的規模。它是建造於奧林匹亞，也就是奧運會的發源地，奧運會也是慶祝宙斯節慶的一部分。

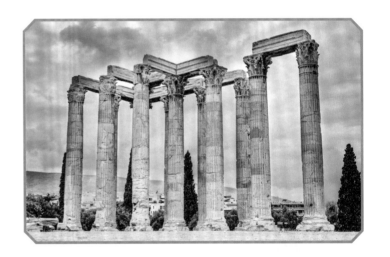

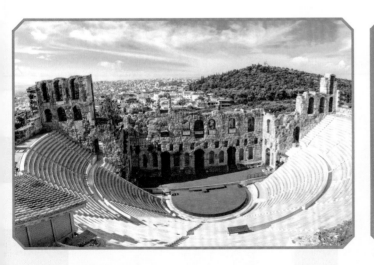

希羅德・阿提庫斯劇場
(Odeon of Herodes Atticus)

這是位於雅典衛城（Athens' Acropolis，意思是高城）的開放式劇場，是以石頭爲結構的建築，在被侵略時受到嚴重損壞，不過並沒有被停止作爲活動展演的用途。它已經被重建修復，場地能容納 5,000 人，自古以來是作爲節慶、芭蕾表演與音樂表演的會場。

古代希臘

帕德嫩神廟

帕德嫩神廟是希臘最壯觀的景點之一，
準備好要應付這個經典的建築了嗎？我們準備動工吧！

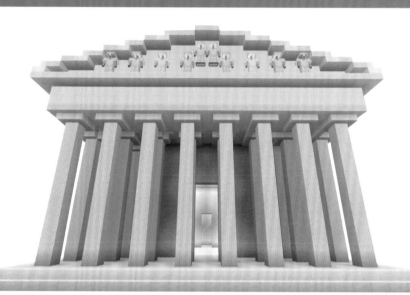

STEP 1

一開始以**平滑石英方塊**（smooth quartz blocks）建立一個矩形，長度是 51 個方塊，寬度是 24 個方塊，如下圖所示。

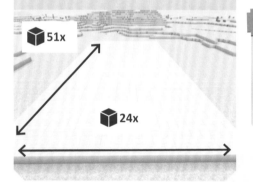

51x

24x

STEP 2

沿著矩形四周加上一排**石英柱方塊**（quartz pillar blocks），石英柱與石英柱之間留一個方塊的間隙。

STEP 3

像這樣在矩形末端處加上另一排**石英柱方塊**。然後使用石英磚方塊（quartz brick blocks）建立房間的形狀，從上往下看的話會是這個樣子。

一排新的
石英柱方塊

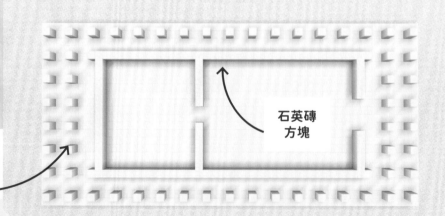

石英磚
方塊

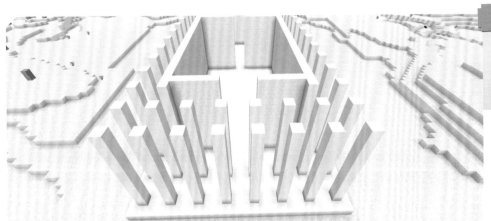

STEP 4

現在使用**石英柱方塊**來建造柱子，**石英磚**則用來建造牆，完成後就能看出神廟的雛形了。

STEP 5

全部的柱子跟牆的高度要等齊，然後使用更多一點的**平滑石英方塊**來建造一個平的屋頂連接帕德嫩內所有的柱子與牆。

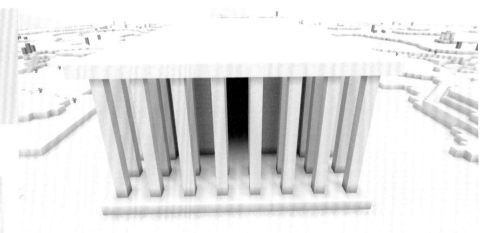

STEP 6

沿著所建造的地基加上一排**平滑石英階梯**。

STEP 8

加上一層**石英磚**至帕德嫩神廟的屋頂。

STEP 7

然後繞著每根柱子頂部一圈，加上這些**平滑石英階梯**。增添這些細節可以讓建築外觀更有特色。

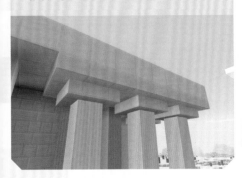

STEP 9

要建造尖頂的屋頂，只要使用**平滑石英方塊**，然後使用平滑石英階梯來蓋出階梯狀的邊緣。

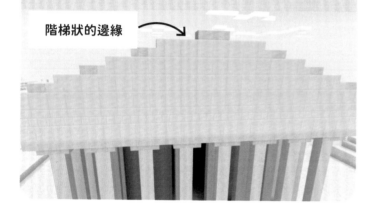

階梯狀的邊緣

STEP 10

沿著屋頂的前端加一層**平滑石英階梯**，重疊這些方塊，讓方塊在神廟正面向外凸出形成屋簷，沿這這個區塊頂部重複這些工作。

從這裡增加一層向外凸出的石英階梯

STEP 11

是時候完成屋頂其他的部分，像這樣使用**平滑石英階梯**一層一層來蓋，因此屋頂最後會形成一個尖端。

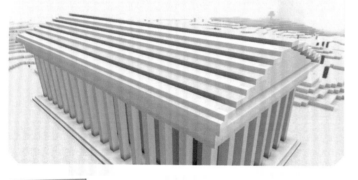

STEP 12

增加一些重要的細節來讓帕德嫩神廟進一步提升質感，像這樣在神面正面方位擺置一些盔甲座。

STEP 13

接著放一些鐵盔甲（iron armors）來做最後的修飾。做得好，你的建築作品已經完成了！

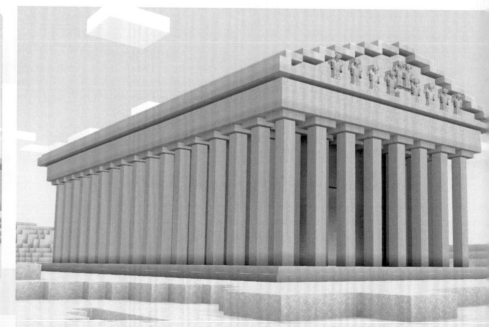

亞歷山大燈塔

是時候重建歷史上著名的燈塔之一。

材料

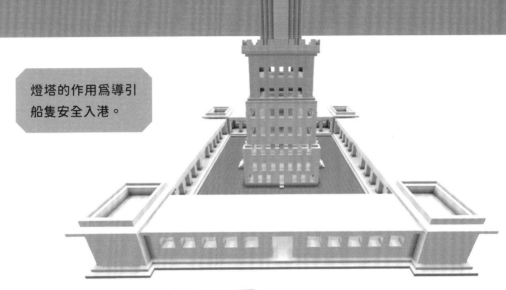

燈塔的作用為導引船隻安全入港。

STEP 1

使用**石英方塊**來建立一個 51 個方塊長及 51 個方塊寬的方形。然後建一個稍微小的方形（如圖所示），接著再建立一個 17x17 大小的方形，在這個方形中間加上一個方塊。

中央方塊

3x

STEP 2

將中間的方形以**石英方塊**填滿。

STEP 3

接下來建造這個方形結構，高度為 10 個方塊高，然後填滿這個結構讓它成為實心體。

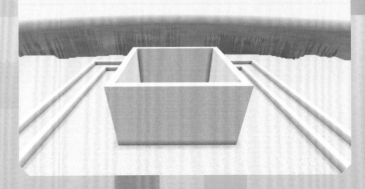

STEP 4

上面再增加一層，各邊縮小一個方塊後開始往上建，高度為 10 個方塊高，接著填滿它，然後重複同樣的步驟再增加一層上去，所以總共是三大方塊疊在一起，如圖所示。

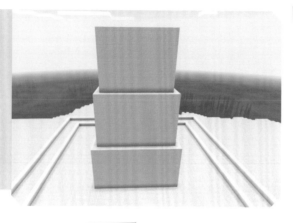

STEP 5

在頂部的此處，沿四周的邊緣加上一層石英階梯。

STEP 6

在頂部的四個邊緣加上顛倒的階梯，面朝內且每個階梯之間有一個方塊的間距。

STEP 7

接著於中心處建立這個鑽石形狀，然後填入一些**石英方塊**。

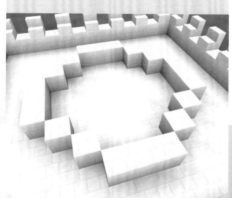

STEP 8

像這樣，繼續建造這個鑽石形狀直到高度為 10 個方塊高。

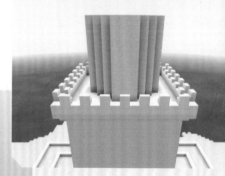

STEP 9

在裡面加上一層階梯來建造波紋的樣式。

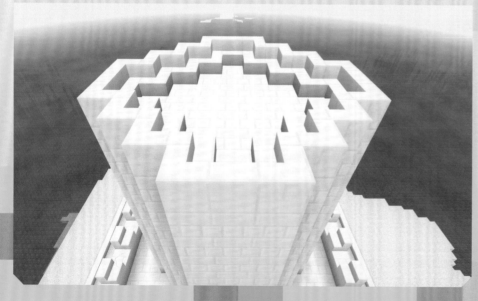

STEP 10

於中心點建造一個 5 x 5 的立方體，然後往上增建 4 層。在立方體的四個角落加上一座塔，每座塔需要 6 個方塊高。

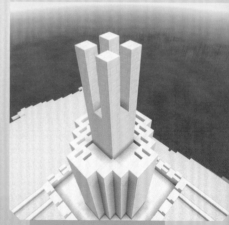

STEP 11

使用 6 個方塊蓋一層在四座塔上來連接這些塔，然後上面以階梯做成方形，最上面再放一個方塊。

STEP 12

現在加上一個**盔甲座**在燈塔上，看起來不錯！

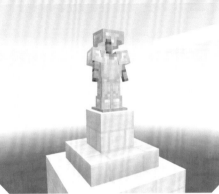

STEP 13

要製作窗戶的話，只要像這樣敲出一個長方形即可，在建築物的四邊敲出窗戶。

STEP 14

在前面敲出一個 6 個方塊高、3 個方塊寬的門，然後再建造一組 6 個方塊高及 3 個方塊寬的**石英階梯**。

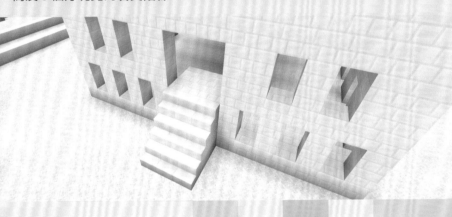

STEP 15

現在燈塔需要一層地板，高度與步驟 14 所建造的階梯最上層同高。

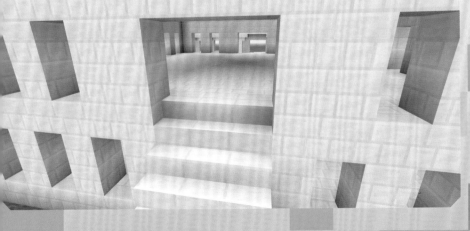

STEP 16

填滿你在步驟 1 所圍出的空間。

填滿這裡

STEP 17

現在建造四周的圍牆，高度爲 10 個方塊高。

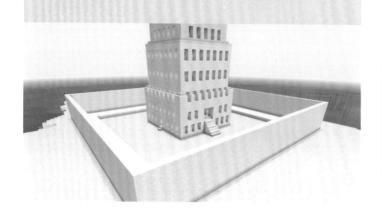

STEP 18

沿著頂部邊緣加上壁架，與底層一樣需要 4 個方塊深。

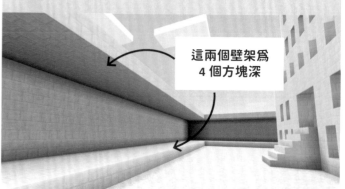

這兩個壁架爲 4 個方塊深

STEP 19

然後在每一個角落建造一個方形方塊，在頂層內部增加**石英階梯**。

階梯

STEP 20

在建物的正面處，找到中心的位置建造一個大門，門的寬度爲 3 個方塊，高度爲 5 個方塊，門的前面放置三個併排的階梯。

STEP 21

沿著牆的外緣加上一層階梯，四個角落的方形方塊也要一起加。

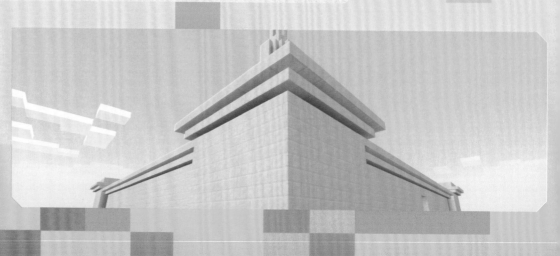

STEP 22

對建物底部周邊使用更多的階梯來進行同樣的工作。

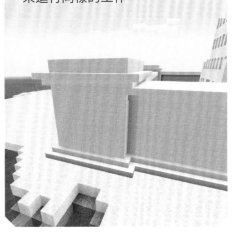

STEP 23

敲掉一些方塊來建造一些方形窗戶，長跟寬皆兩個方塊高，請確認兩扇窗戶之間有一個方塊的間距。

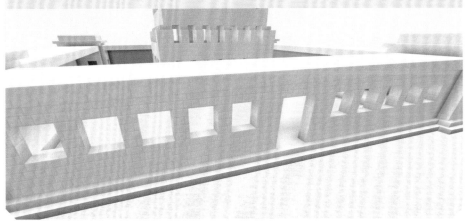

STEP 24

像這樣，敲掉一些方塊來建造內部走道的出入口。

STEP 25

使用**石英柱方塊**來建立這些宏偉的支柱，不要忘了處理細節的部分，在柱子上方周圍也要加上階梯。

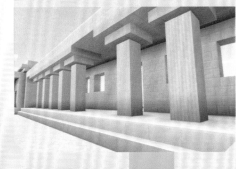

STEP 26

為了讓建築更亮眼，幫地板鋪上一層**石頭方塊**（stone blocks）。看起來美觀極了！

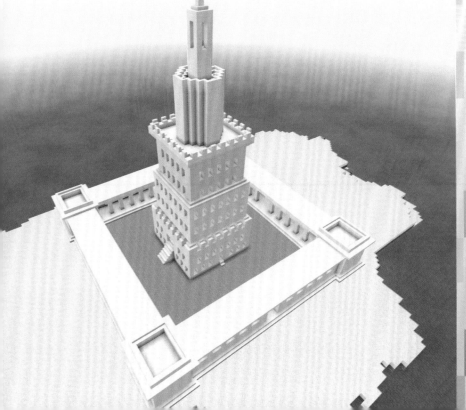

羅德島的太陽神銅像

如果你想要進一步的挑戰高難度作品，選這個就對了，
是時候重建氣勢磅礡的太陽神海利歐斯的雕像了。

材料

我們的銅雕像呈現綠色的
原因，是因爲銅暴露在空
氣中會氧化進而改變顏色。

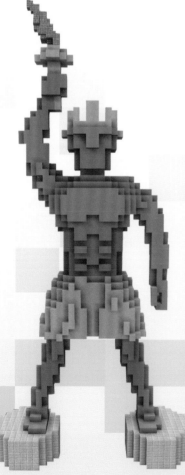

STEP 1

建立兩個**石頭方塊**基座作爲雕像站立
用。兩個基座要有間距，可以讓水流
過去。

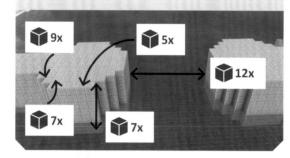

STEP 2

接下來使用**綠色混凝土方塊**（green
concrete blocks）來製作腿的部分。
像這樣每一個基座個別放一隻腿。

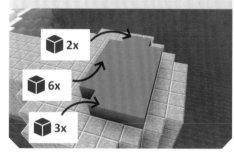

STEP 3

在上面加上另一層方塊來開始讓腿形
變圓。

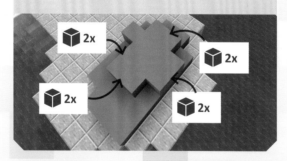

STEP 4

腳踝的部分則是加上一層比下面
那一層來得窄的方塊，左右腿的
腳踝是鏡像對稱。

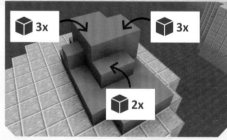

STEP 5

建立腿的下半部
的基本形狀，厚
度爲一個方塊，
後面留一列方塊
來做爲後腳跟。

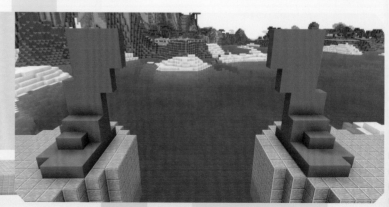

STEP 6

現在開始往上建立腿，參考以下的圖片，了解方塊要以什麼樣的角度進行排列，才可以在上面時候讓兩隻腿能夠碰到。

STEP 7

另外一隻腿也重複這個建法，讓兩隻腿都能朝中心傾斜。

STEP 8

兩隻腿的前面再多加一層方塊來塑造腿的型態。

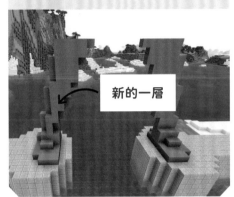

新的一層

STEP 9

增加這一層來塑造上半部的腿型，這一層比起步驟 8 那層小一些。

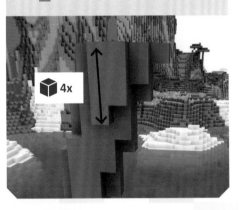

4x

STEP 10

增加幾層**混凝土方塊**來讓後腿的部份看起來更加結實，如下圖所示。

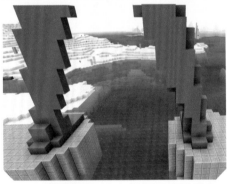

STEP 11

持續加工讓形狀看起來像這樣，你有看出每一層都比前一層小一點嗎？

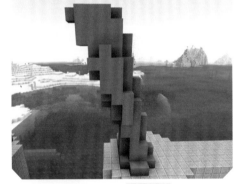

STEP 12

在腿的最上方使用**淺綠色混凝土方塊（lime concrete blocks）**來建立這樣的形體，這個框架是為了製作雕像所穿著的織物。

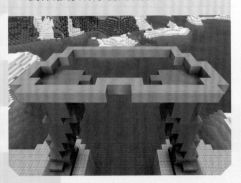

STEP 13

現在從兩隻腿的邊緣往上建一排方塊，如圖所示，這是為了製作他的腰布（loincloth）。

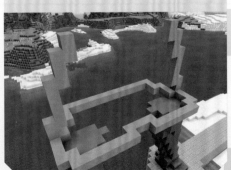

STEP 14

為了讓兩邊連起來以完成這個框架，如圖，在上面加上這樣的形體的框架。

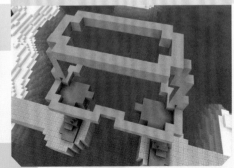

STEP 15

要填滿織物的話，試著將方塊層層堆疊起來，讓它看起來有皺摺與摺紋。背後也使用同樣的疊層技術。織物看起來有點像是這樣。

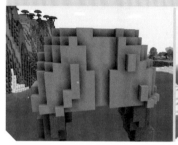
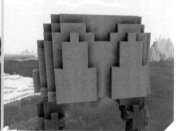

STEP 16

持續填滿腰布頂部及底部，從上往下俯瞰的畫面如下。

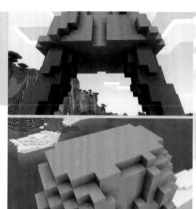

STEP 17

你需要使用多一點的**綠色混凝土方塊**在頂部建立這樣的形狀。

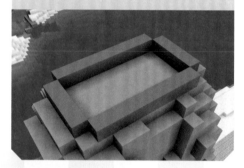

STEP 18

使用同樣的方塊來建立這個部分，總共需要 4 個方塊高，這是肚子的部分。

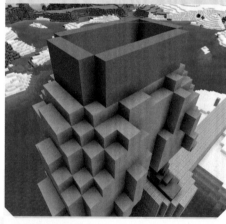

STEP 19

像這樣在前面的上方處加上一列方塊讓它稍微突出一點。

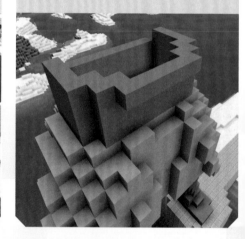

STEP 20

加上更多方塊至腹部處以展現肌肉感。

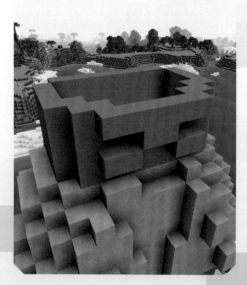

STEP 21

接下來，從兩側往上蓋來建立一個主軀幹。你的雕像的型態已經逐漸顯現。

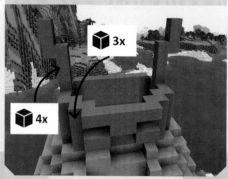

STEP 22

不要忘記背後也要填入，背後看起來像是這樣。

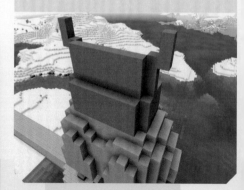

STEP 23

參考下圖來看如何填入前面的部分，然後兩側另外各加三個方塊。

STEP 24

現在將這個部分整圈填入。記得讓軀幹要呈現圓柱狀。

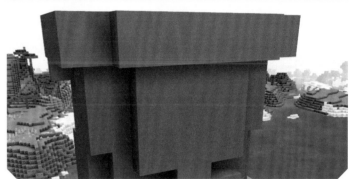

STEP 25

在前面上緣處加入更多方塊來建立這樣的形狀。我們要做雕像的胸膛。

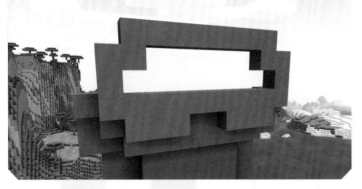

STEP 26

填入步驟 25 所建立的空間，結果如圖所示。

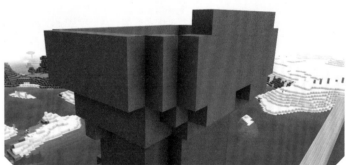

STEP 27

加入另外兩層方塊至這個形狀的頂部，請注意要讓每一層比前一層還要小。

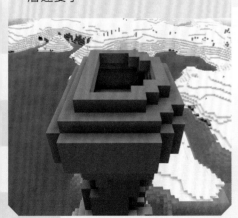

STEP 28

接著參考下圖加上一些方塊來做出一些腹肌，方塊間有小的間距的話看起來效果最好。

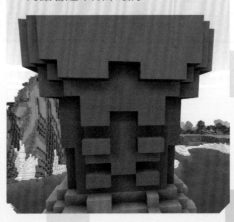

STEP 29

在每一邊建立這樣的形狀，這是兩側肩膀的基底，請確認兩邊都相同。

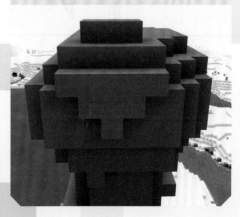

STEP 30

右臂需要抬起，因此試著往上來建造肩膀，置放三個方塊在步驟 29 所建造的形體上方。

3x

STEP 31

從右臂底部開始作出這樣的曲線，這個形狀要建造在步驟 29 與 30 所建造的形狀中間處。

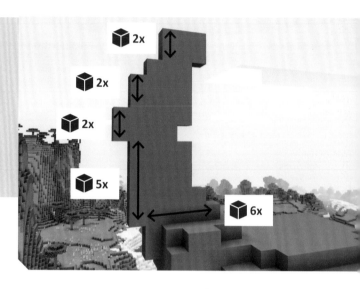

2x
2x
2x
5x
6x

STEP 32

增加一些方塊來進一步修飾右臂線條，前後都要讓它看起來豐潤一點。

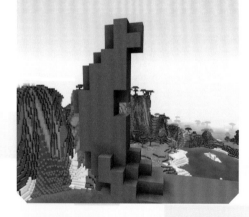

STEP 33

在手臂的末端做出這個形狀，這是握火把的手。

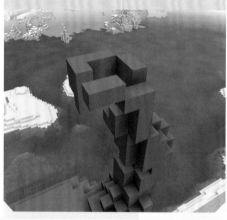

STEP 34

看一下以下這張圖片左手肩膀圖的樣式，準備要做第二隻手臂。

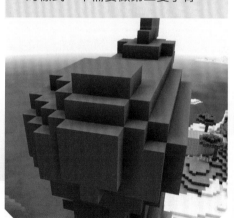

STEP 35

做出基本的手臂形狀，如同步驟 31 所建立的，但這隻手臂是往下垂。

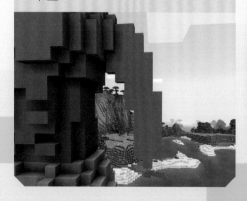

STEP 36

讓手臂與右側一樣豐潤些，確認手臂前後都要加上一層方塊。

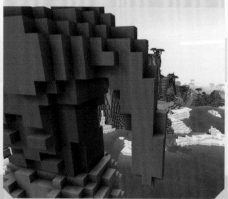

STEP 37

手臂的末端處，做出像這樣的左手樣式。

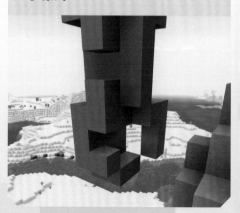

STEP 38

軀幹的頂部，加上些方塊來製作脖子。這會成為頭部的基座。

STEP 39

建造頭部並加上一些臉部特徵。尺寸規劃參考如下圖。

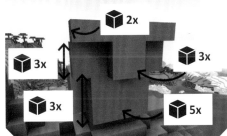

STEP 40

頭頂上使用一些**淺綠色混凝土**來製作雕像王冠的基座。

STEP 41

層層疊加**淺綠色混凝土**來建立以下這樣的形狀。

STEP 42

使用一些**淺綠色混凝土方塊**來製作王冠上面的尖頂，中間的那個尖頂要最大。

STEP 43

使用多一點的**淺綠色混凝土方塊**來建立右手的火把，如圖所示。

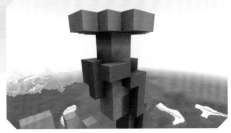

STEP 44

最後使用**暗海磷石方塊**（dark **prismarine blocks**）製作火焰就可以完成火把了。

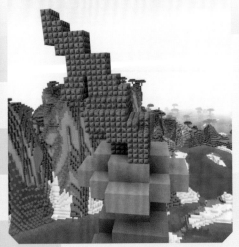

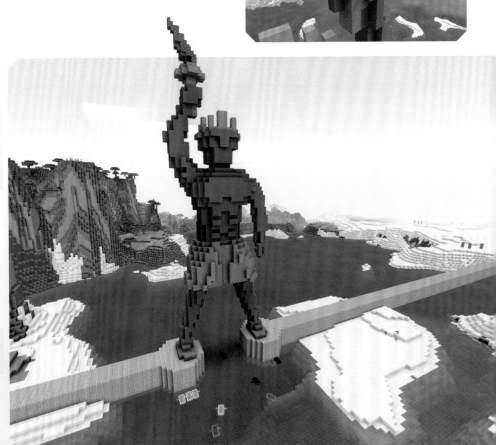

古代中國

深入並探索，從莊嚴的聖地紫禁城與萬里長城，
充滿了令人讚嘆的建築。

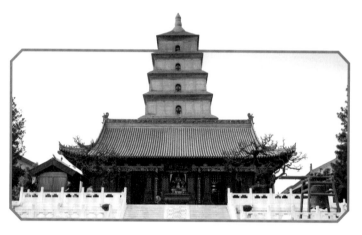

大雁塔（Giant Wild Goose Pagoda）

大雁塔這座莊嚴的佛教聖地英文名稱亦稱為「Dayan Pagoda」，已經有 1,000 年的歷史，這座七層方形佛塔座是西安最著名的地標。總共 64 公尺（210 英呎）高，高度超過鄰近的建築物，遊客可以爬上塔端來欣賞城市的風光。

天壇（Temple of Heaven）

天壇是皇帝祭天的場所，建築物為圓形建築，因為古代的宇宙觀為天圓地方，上天像個圓頂，可以保護天空下方形大地。

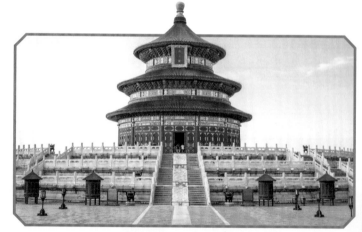

萬里長城（Great Wall of China）

長城是世界上最長的城牆，也是人類建造過最長的建築結構。萬里長城橫跨北中國與南蒙古，綿延超過 21,000 公里（13,000 英哩）長，主要目的為預防敵人的入侵，最早建造的城牆至今已經超過 2,000 年之久！

你知道嗎？

城牆最高的部分大約 8 公尺（26 英呎）高。

紫禁城
（Forbidden City）

這座史詩般的宮殿群包含了 980 座建築，城牆內大約有 9,000 個房間。動用了超過一百萬名勞工來建造紫禁城（1406–1420）。保護皇帝起居非常重要，會命名爲紫禁城的原因是一般人不被允許入城。

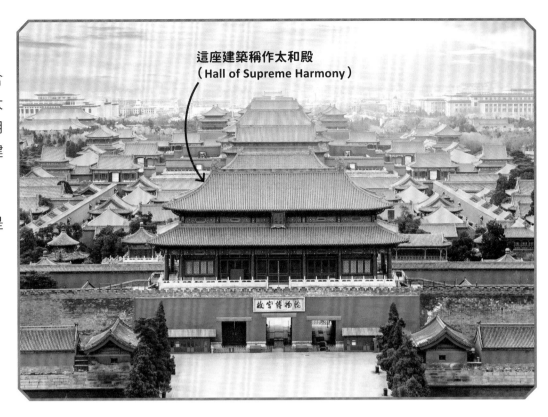

這座建築稱作太和殿
（Hall of Supreme Harmony）

豫園（Yuyuan Garden）

豫園或者是平靜舒適之園（Garden of Peace and Comfort）位於上海舊城的中心，建於 400 年前，是由一個希望長輩能夠在花園中放鬆的人興建的。除了花草植物，園區充滿了古典特色建築、拱門、小橋與雕塑。

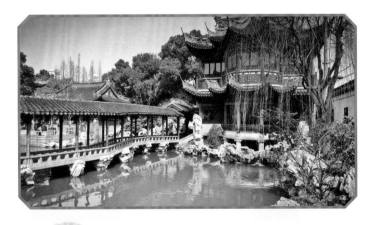

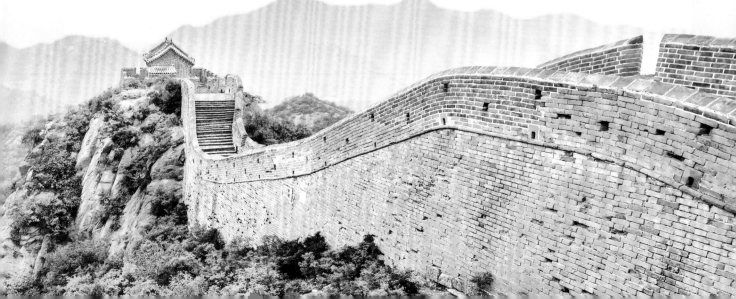

大雁塔

我們從這座莊嚴的七層聖地開始測試你的建塔技巧。

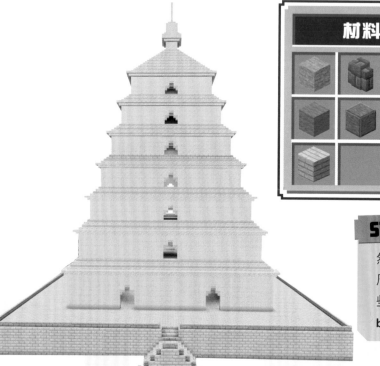

材料

STEP 1

使用**石磚方塊**（stone brick blocks）建立一個長寬各爲 65 個方塊的方形，然後往上建 5 個方塊高之後填滿它。

STEP 2

然後在上面沿著四周像這樣加上這些**石磚牆**（stone brick wall）。

STEP 5

爲了讓階梯高度小一點，像這樣沿著每層加上一列**石磚階梯**（stone brick stairs）。最後做個修飾，在階梯的末端處使用多一點的**石磚牆方塊**來建造階梯的欄杆。

STEP 3

在建物前面找到中心位置後使用**石磚方塊**做出這個形狀，大小爲 5 個方塊長、3 個方塊寬及 6 個方塊高。

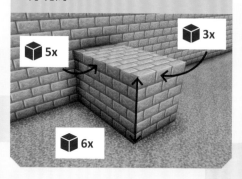

STEP 4

在步驟 13 所建的立方塊兩側加上**石磚方塊**來建造階梯，如圖所示。接下來敲掉後面的部分來建造下一層階梯。

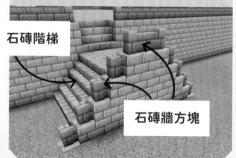

石磚階梯

石磚牆方塊

STEP 6

使用**灰色羊毛方塊**（grey wool blocks）在步驟 1 所建立的大方形平台上建造另外一個方形，將這個新的方形建造在距離大方形平台各個外側邊緣 11 方塊的距離，高度爲 8 個方塊。

STEP 7

沿著方形四周加上兩層的倒立狀**安山岩階梯**（andesite stairs），如圖所示。

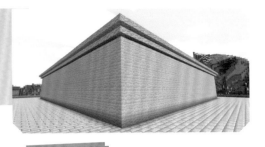

STEP 8

現在再加上另外一層**安山岩階梯**，不過這次將它們翻轉豎直，兩層階梯結合而成會變成這樣的形狀。

STEP 9

另外加上三層的**安山岩階梯**，使用**樺木材方塊**（birch wood plank blocks）來建造這一層。

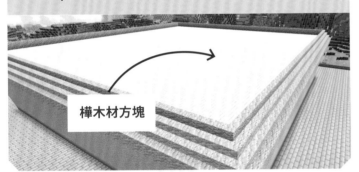

樺木材方塊

STEP 10

沿著邊緣加上另外一層**安山岩階梯**。

STEP 11

現在可以開始建牆了，如同步驟 6 的作法，牆的高度建爲 8 個方塊高，然後重複步驟 7 至步驟 10。

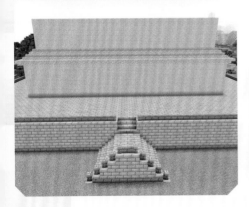

STEP 12

重複這些步驟直到第七層爲止，最上層的頂部邊緣加上一層**安山岩階梯**，請確認階梯是朝下。

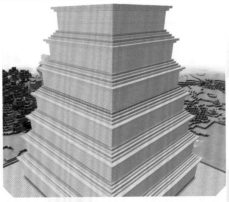

STEP 13

最上面塡入**灰色羊毛方塊**，然後加上 6 層的**安山岩方塊**（andesite blocks），目前的建築樣貌如下圖所示。

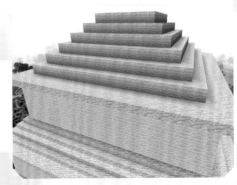

STEP 14

接著處理細節部分，在你已經放下的方塊上方使用多列的**安山岩階梯**，這可以讓這些階梯更窄一點。

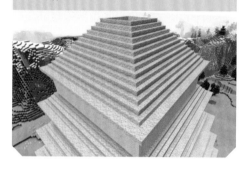

STEP 15

使用**安山岩方塊**將頂部填滿，接著使用**安山岩方塊**建造一個 6 個方塊高及 3 個方塊寬的支柱，然後將**安山岩階梯**放在中間處的周邊。另外在最頂部加上一個**安山岩方塊**。

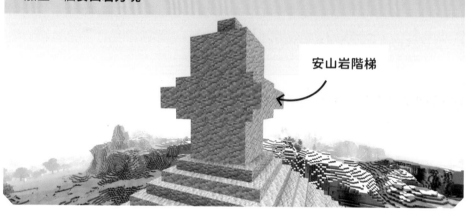

安山岩階梯

STEP 16

使用更多的**安山岩階梯**放在頂部的方塊四周，如圖所示。然後在中心點使用**安山岩方塊**建立一個 6 個方塊高的支柱。

6x

STEP 17

在建築的四個邊敲出窗戶，當你從前面看時，呈現垂直排成一列向下時的外觀為最佳。使用**安山岩階梯**來製作窗戶外框以完成最後的修飾。

安山岩階梯

試驗以不同的生態系來呈現建築物所在世界一偶的情景。

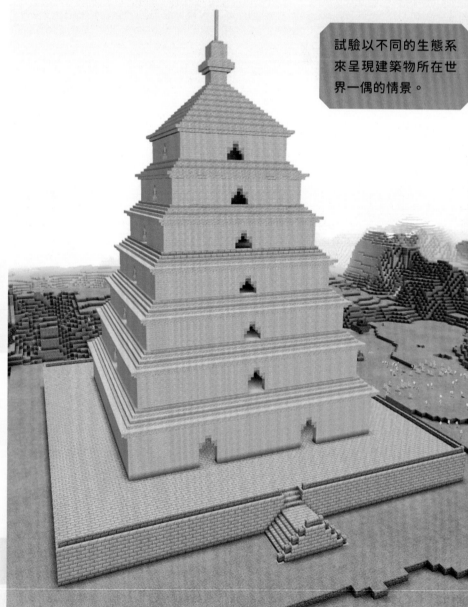

萬里長城

建築技巧的終極測試，登上舉世聞名的萬里長城。

材料

STEP 1

請確認是否有足夠的建築空間，地面不一定要平坦，請避開途中的任何湖泊或水流。

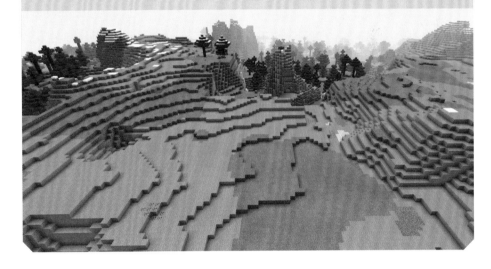

STEP 2

取得一些**石磚方塊**來建造牆的框架。寬度為 8 個方塊，像這樣，你可以將它建的歪斜一點。

STEP 3

接下來使用**石磚方塊**來建造牆的一部分，如圖所示，請確認有 4 個方塊高。

最好是將你的框架順著地形蜿蜒起伏來興建

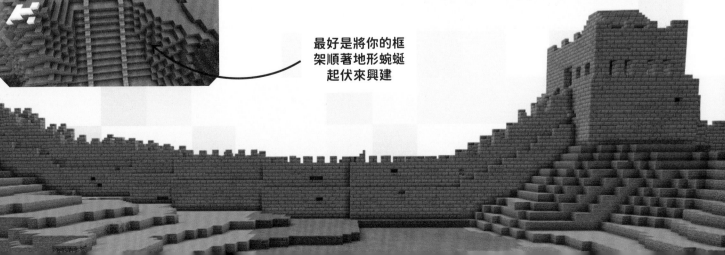

STEP 4

現在你需要用相同的方塊來另外加上三層，這幾層寬度為 6 個方塊而不是 8 個方塊。

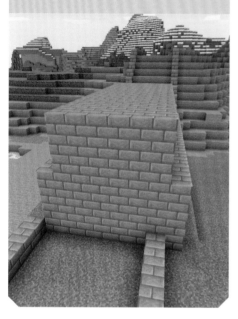

STEP 5

像這樣加上一列**石磚階梯**，階梯向外突出來行成一個壁架。

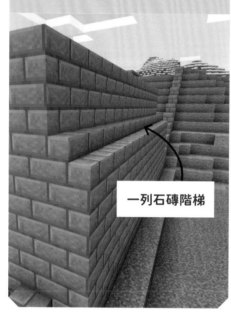

一列石磚階梯

STEP 6

接下來，加上兩列**石磚方塊**，讓這些方塊沿著牆頂上的兩側邊緣建造以形成牆的通道。

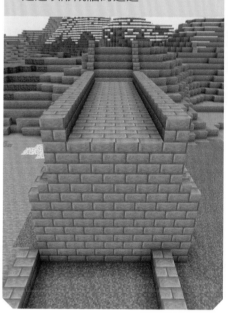

STEP 7

沿著頂部邊緣放置**石磚階梯**，階梯朝內，每一個階梯之間需要有一個間距。

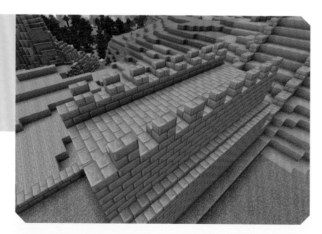

STEP 8

重複這些程序來將城牆延伸。記得沿著地貌興建，這樣城牆才會有高低起伏。

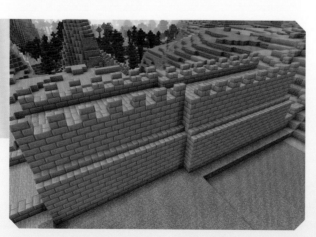

STEP 9

這即是城牆沿著下坡而建的樣貌，有看到它是如何配合自然的地形了嗎？

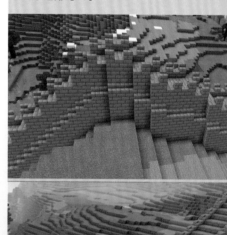

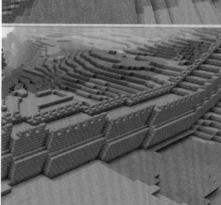

STEP 10

在下坡的城牆上佈置**石磚方塊**來建立台階。在每層方塊上加上 4 個**石磚階梯**，這些圖是由上往下俯瞰的樣貌。

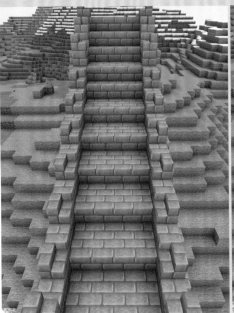
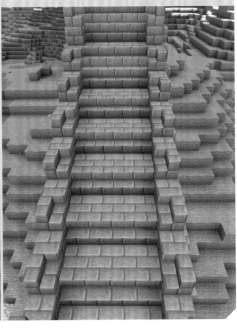

STEP 11

如果城牆的建造過程中有發現任何的落差，你可以試試這個技巧，加上階梯後，城牆就可以依隨山丘的起伏建立。

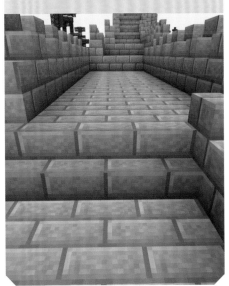

STEP 12

為牆面補上一些紋理來增加一些陳舊感，使用**裂紋石磚**（cracked stone brick）及**青苔石磚**（mossy stone bricks）來換掉一些方塊。

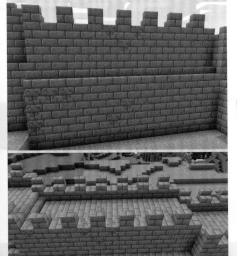

STEP 13

牆的末端，使用**石磚方塊**來建立一個 14x14 方塊的方形樓台。

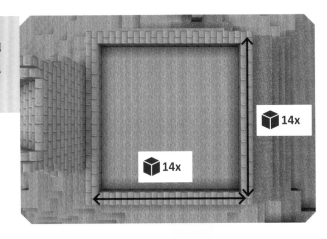

14x

14x

STEP 14

如圖，填滿這個樓台讓它與牆同高。

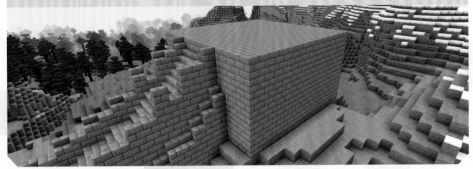

STEP 15

沿著樓台四周邊緣加上一層**石磚階梯**來形成邊線。

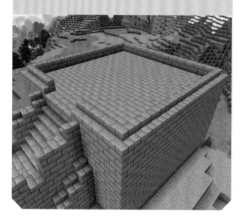

STEP 16

然後在四個角落分別建立 5 個方塊高的支柱。接著建造一層屋頂將這些支柱連起來，如圖所示。

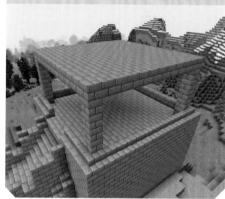

STEP 17

沿著屋頂邊緣加上**石磚階梯**，每個階梯之間最好要保留間距，並注意要將階梯朝內。

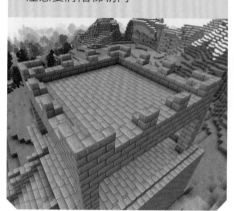

STEP 18

現在將樓台的牆填滿，先填滿左右兩邊，然後再移動到前面的主牆面，在主牆面敲出一個門及窗戶，後牆的門可以之後再開。

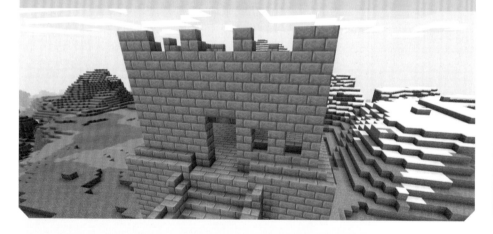

STEP 19

接下來，在樓台牆面各邊敲開一些窗戶讓光線能夠透入。

STEP 20

使用**石磚階梯**來建立樓梯，此樓梯可以登上樓台的屋頂。

STEP 21

沿著樓梯登上樓頂之後建立這樣的形狀。

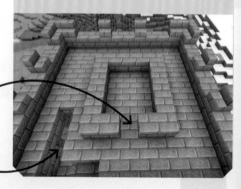

像這樣留一些間距

這是樓梯出口

STEP 22

建立這個三個方塊高的結構，不過留一間距來做個門，然後屋頂上增加這些端點。

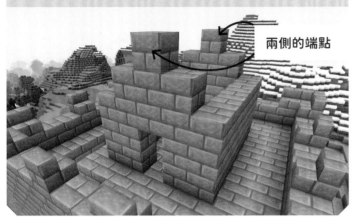

兩側的端點

STEP 23

使用**石磚階梯**來填滿屋頂，這可以協助建出斜邊。

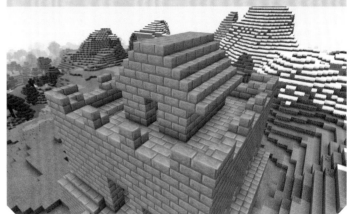

STEP 24

你的城牆已經開始成形，現在你需要做的是在樓台的另外一邊持續採用這些建造程序，來填滿後續的城牆。

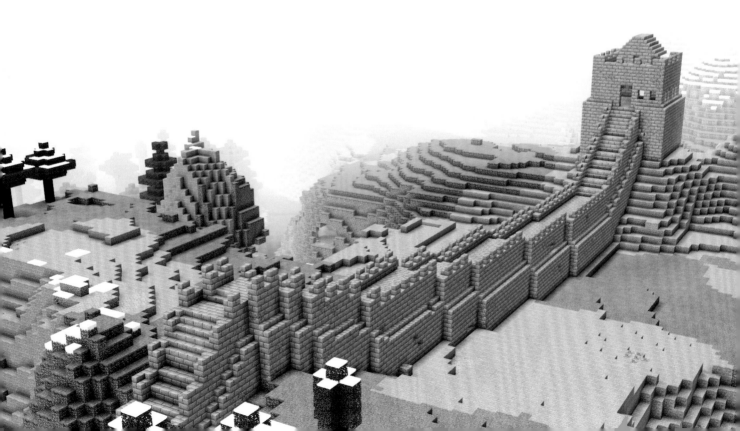

紫禁城

北京的紫禁城是一個巨大的宮殿建築群。城內的建築必定耗時多年才能建造完成，我們先打造其中一棟建築。

材料

STEP 1

首先，以**平滑石頭方塊**（smooth stone blocks）來佈置一個地基。寬度為 92 個方塊，長度為 56 個方塊，高度則設為 2 個方塊，如圖所示。

STEP 2

在地基上，另外加上兩層，第一層是 86x50 的方塊的面積，然後接下來這一層是 80x44 個方塊面積，每一層都是需要兩個方塊高。

紫禁城是歷任中國皇帝與其眷屬的居住地。

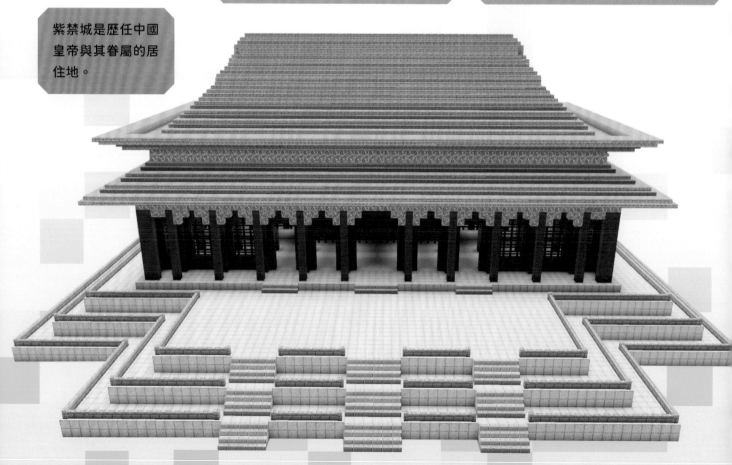

STEP 3

要開始製作入口的階梯的話，先加入一些記號。首先敲開每一層階梯從末端算起的第 14 個方塊，如圖所示，各層記號之間的間距為 3 個方塊。

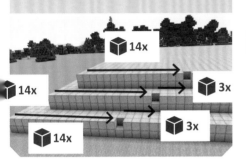

STEP 4

以最底層的記號為基準，使用相同的方塊來建造一個新的區塊，這個區塊也是 2 個方塊高。

記號

STEP 5

利用這些記號的位置來增加另外兩層，如圖所示，總共會有三層區塊，如此即會建出一個環繞型的大階梯。

STEP 6

在地基大的區域處，增加一層**平滑石頭方塊**，距離左右外側邊緣算起 6 個方塊，距離前後兩側邊緣為 3 個方塊。使用**紅色混凝土方塊**分別在左右兩邊建立一排方塊列。請注意這一列為距離邊緣一個方塊的位置。

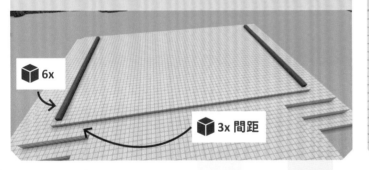

STEP 7

現在使用**紅色混凝土方塊**沿著步驟 6 所建造的這一列來標記支柱預定位置。請依照下圖的位置與尺寸來施工。

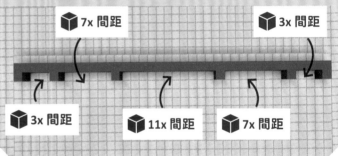

STEP 8

在前後兩邊的位置來標記支柱的位置，最末端的標記分別距離左右兩排方塊列各一個方塊的間距，接下來的支柱之間的距離則為 5 個方塊，中間則保留 8 個方塊的距離。完成後在另外一邊也要進行同樣的標記。

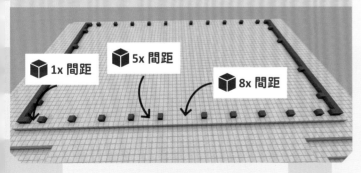

STEP 9

在第二個標記處（步驟 7 上的標記），連續放置 17 個方塊，然後留 3 個方塊的間距後連續增加 3 個方塊，接著留 3 個方塊的間距後再放 3 個方塊，完成後從對面那排進行同樣的步驟，結果中間會產生 6 個間距。

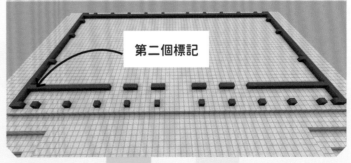

第二個標記

STEP 10

將所有**紅色混凝土方塊**往上建 10 個方塊高，如圖所示。這是整個建築開始成型的基礎。

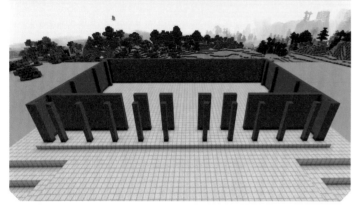

STEP 11

在紅色牆內，加上一層**白色陶土方塊**（white terracotta blocks）來建造地板。

STEP 12

將前面建成這樣，留下一些空間給門，如圖所示。

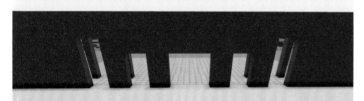

這是從內往外看的畫面

STEP 13

直接在牆前面加上一排支柱，這些支柱要對齊前面的支柱。

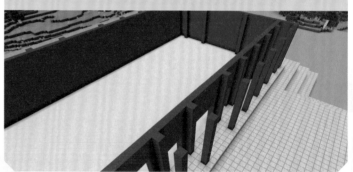

STEP 14

以目前的支柱為參考基準來標記剩下這些支柱的位置，支柱間的間距與步驟 8 一樣。

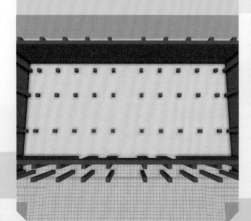

STEP 15

如果支柱位置設立正確的話，你可以往上建造這些支柱，高度為 10 個方塊。

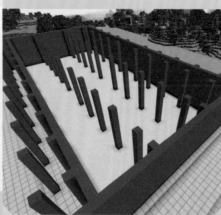

STEP 16

加上一層 2 個方塊高的**橙色釉陶方塊**（glazed orange terracotta blocks）在上面。

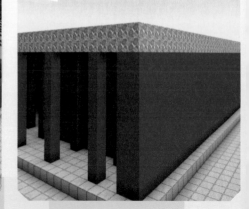

STEP 17

繼續使用**橙色釉陶**，因為這種材料很適合裝飾整個建物支柱的頂部。

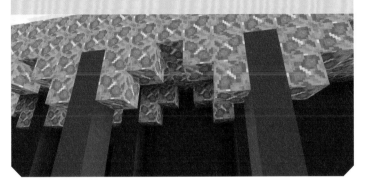

STEP 18

使用**叢林木材方塊**（jungle planks blocks）在頂部建造這樣的形體，整個結構是從距離平台邊緣 4 個方塊的位置處，開始往上建 3 個方塊高。

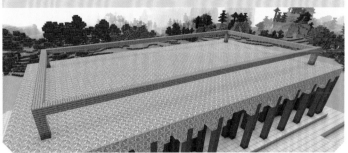

STEP 19

以相同的方塊在每一個角落建立這樣的形體。不要忘記對照我們列出的標籤來確保尺寸的正確性。

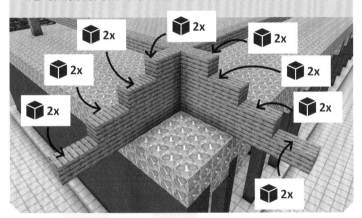

STEP 20

使用多一點的**叢林木材方塊**（jungle planks blocks）來填滿頂部，從上往下看的結構如圖所示。

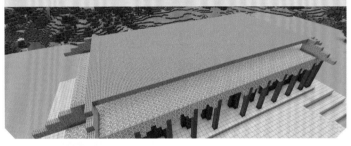

STEP 21

填滿步驟 19 所設置的方塊，你會看到一個很棒的效果。

STEP 22

如圖所示，填滿角落讓它沒有間距以完成整個結構。

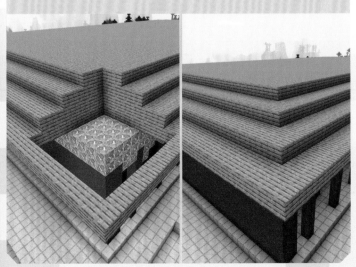

STEP 23

然後在每一層加上**叢林木材階梯**（jungle planks stairs），增加這些細節讓整個外觀更為逼真。

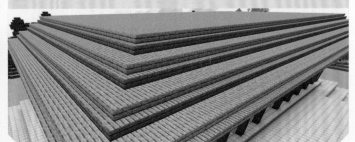

STEP 24

現在增加兩層**橙色釉陶**在上面，如下圖所示。

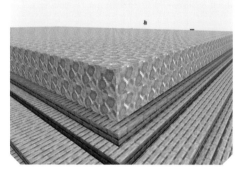

STEP 25

在上面建立一個如步驟 18 所建立的新框架，不過這次框架要距離邊緣兩個方塊。

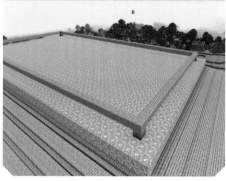

STEP 26

在框架短邊處找到中心點，然後參考下圖的尺寸來做出這樣的形體。

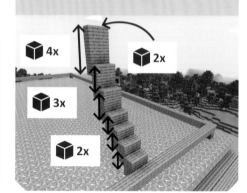

STEP 27

在框架對邊重複上一個步驟，如此一來你就可以將兩邊的建物連結起來。

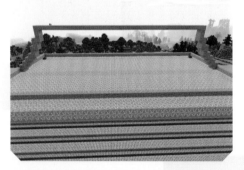

STEP 28

使用**叢林木材方塊**來填滿這個屋頂，然後在每一個邊緣加上**叢林木材階梯**。

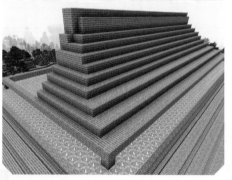

STEP 29

接下來你需要在每一個角落建立這樣的型體，讓它凸出形成一個壁架。

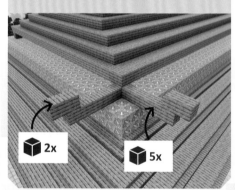

STEP 30

繞一圈填滿步驟 29 所建立的壁架。

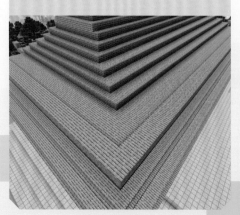

STEP 31

回來在頂部加上更多層的**叢林木材階梯**。

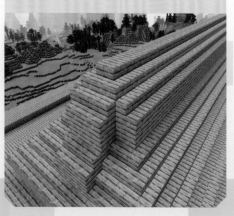

STEP 32

如下圖，在每一個屋簷底側使用顛倒的**叢林木材階梯**。

STEP 33

在前面建造幾層**拋光安山岩階梯**（polished andesite stairs），中央的階梯要對齊主門。距離中央階梯 8 個方塊的位置處放置其他階梯。

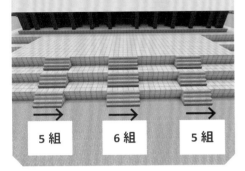

| 5 組 → | 6 組 → | 5 組 → |

STEP 34

接著在紅色支柱前面加上幾列**拋光安山岩階梯**，參考下圖有關階梯的對齊方式。另外在所有的**平滑石頭方塊**邊緣上面加上**石磚牆方塊**（Stone brick wall blocks）。

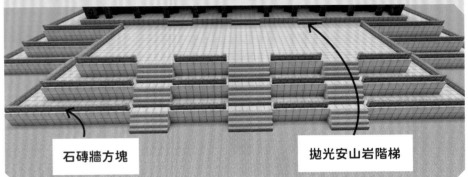

石磚牆方塊　　　　　　　拋光安山岩階梯

STEP 35

敲出一些窗戶來讓光線能夠進入建築物，窗戶的形狀需要對應前面橙色釉陶方塊的形狀。

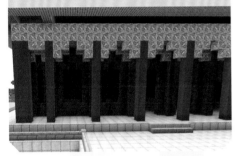

STEP 36

準備進到裡面，從天花板懸掛**燈籠**（lanterns）以及加上一些支柱。

STEP 37

最後看一下將這些**緋紅蕈木柵欄**（crimson fences）加到窗戶後的效果如何。

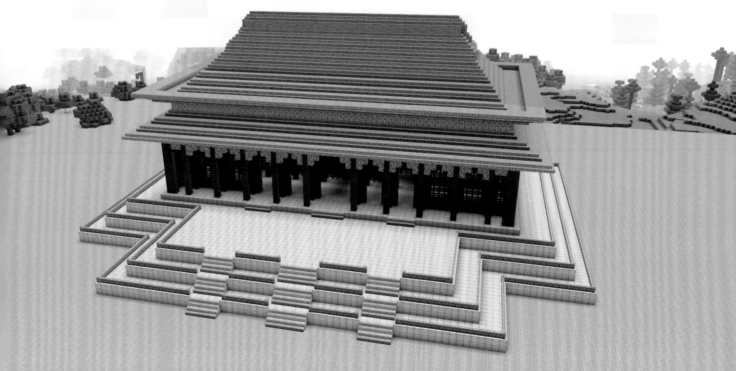

古代美洲

從這個聳立雲端懸崖的巨大雕刻來一探這個古代文明。

太陽金字塔（Pyramid of the Sun）

這是座落於墨西哥古城特奧蒂瓦坎（Teotihuacán）的最大金字塔，太陽金字塔位於海拔 66 公尺（216 英呎）高，金字塔的其中一邊有 248 個階梯能直達頂部。在 1970 年代的時候，探險家發現金字塔底下的洞穴與密室能透過通道相連。

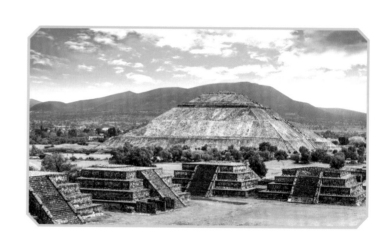

馬丘比丘（Machu Picchu）

馬丘比丘建於印加帝國（Inca Empire）15 世紀。今日世界各地的遊客絡繹不絕來到這裡一睹這個令人歎為觀止的景象。馬丘比丘建於南秘魯（Peru）的崇山峻嶺與山谷內。它由巨大的城牆與坡道，以及眾多宗教與農業設施所建造而成。

!

你知道嗎？

這裡常常發生地震，建築物不使用砂漿（mortar），石頭在震動時會較穩定而不會被破壞。

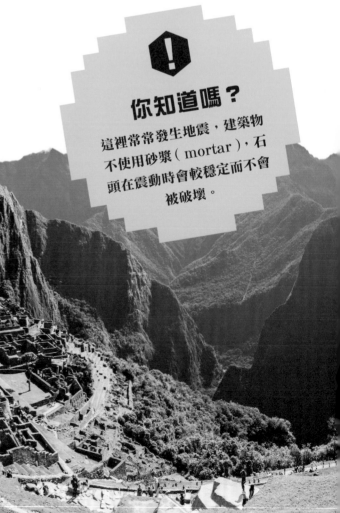

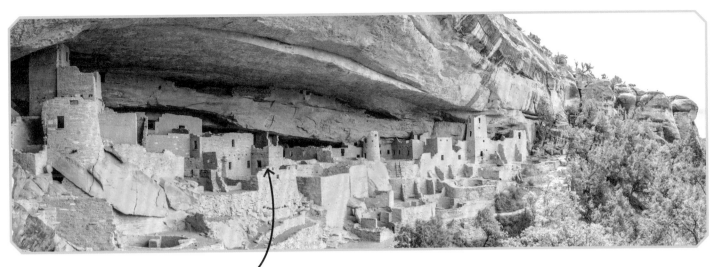

梅薩維德懸崖宮殿
（Cliff Palace at Mesa Verde）

梅薩維德是普韋布洛（Pueblo）的家園，是建於懸崖邊的聚落。這是一種懸崖宮殿與北美洲最大的懸崖式住宅。在西元 1200 年時，大約有 100 人還住在這裡，有 150 個房間，家庭間共享房間，透過木階梯來攀爬。

奧爾梅克巨石頭像
（Olmec Stone Heads）

這些巨石頭像是墨西哥奧爾梅古文明的雕塑，許多石雕作品在這個時期被發現，不過這 17 個石頭造型雕刻是其中最著名的作品。據信這些是奧爾梅統治者的肖像。石頭像高度達 3.4 公尺（超過 11 英呎）。

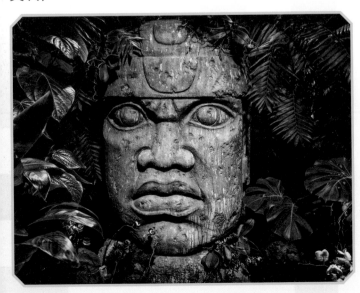

科潘（Copán）

科潘古城遺跡是瑪雅文明的重要遺址，位於洪都拉斯，佔地 100 公頃（250 公畝），具有廟宇、金字塔與階梯遺跡。有一個象形文字階梯（Hieroglyphic Stairway）通往其中一座神殿，階梯上刻滿象形文字。

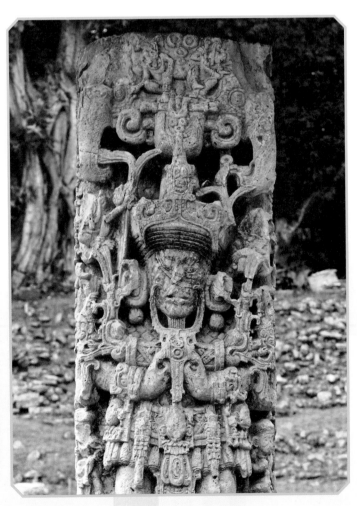

古代美洲

奧爾梅克巨石頭像

這些遠古巨石頭像是由玄武岩巨石所雕刻完成，
太好了，你建造所用的材料會簡單不少！

材料

你可以在奧爾梅克巨石頭
像加上些藤蔓（vine）

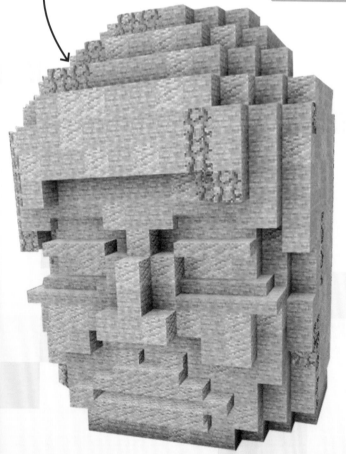

STEP 1

以**石頭方塊**建出一個 17 個方塊
高與 13 個方塊高的十字架，13
個方塊的橫列位於從底部算起第
12 個方塊位置。

17x

13x

STEP 2

使用**石頭方塊**接合步驟 1 所建立
的 13 個方塊列的末端，如此會
形成一個圓，如圖所示。

STEP 3

做出一個拱形結構橫跨十字架來製作前額的部分，然
後以大量的石頭方塊來填滿它的前額，如圖所示。

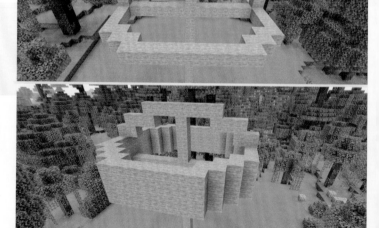

STEP 4

在頭頂加上幾層方塊，往上每層逐漸縮小讓它呈現曲線的樣貌。

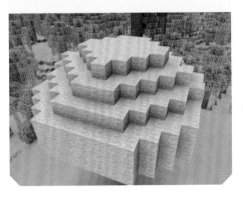

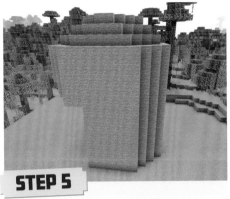

STEP 5

使用步驟 4 的技巧來填滿奧爾梅克巨石頭像。

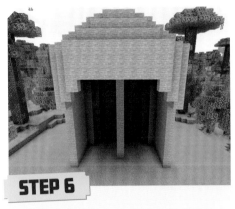

STEP 6

移到後腦勺，這個部份也需要填滿。

STEP 7

在前額頂的後面加上**石頭階梯**，這會建立出深度感。在地面接著佈置一行**石頭方塊**來標出臉的邊緣。

標記出臉部底部

STEP 8

是時候加上一些五官特徵了，開始填滿臉與鼻子的部分。

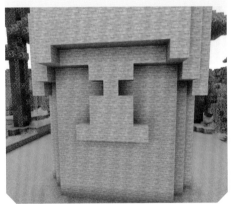

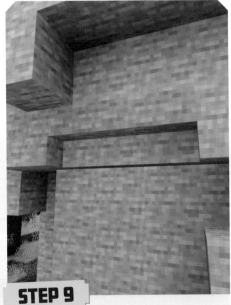

STEP 9

眉毛部分使用**石磚半磚**（stone slabs）來製作，這有助於定義出臉的五官特徵。

STEP 10

以更多層來呈現鼻子的高度。

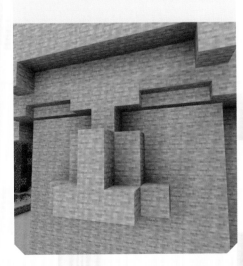

STEP 11

臉頰處加上幾列**石頭階梯**，如圖所示。

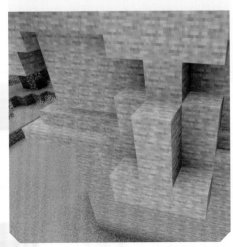

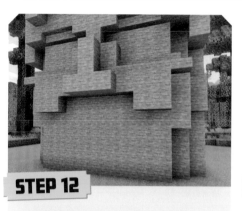

STEP 12

如圖塑造出臉頰底部的形狀。

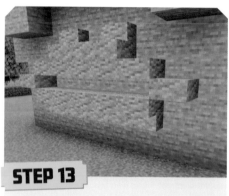

STEP 13

使用**鵝卵石**（cobblestone）與**鵝卵石階梯**（cobblestone stairs）來製作嘴巴。

STEP 14

使用**鵝卵石半磚**（cobblestone slab）來製作眼睛，形狀的部分請參考圖片。

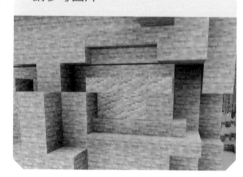

STEP 15

你可以試著拿掉頭部角落的一些方塊，讓頭型更圓一點。

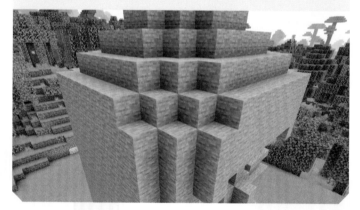

STEP 16

然後使用同樣的技巧來修飾底邊。如圖可以見到邊緣會比較圓滑有曲線。

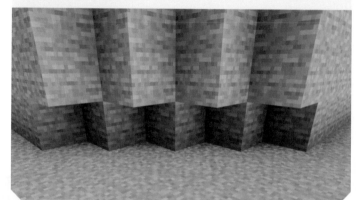

STEP 17

為了讓作品的紋理更為逼真，可試著以**鵝卵石方塊**來替換其中幾個方塊。

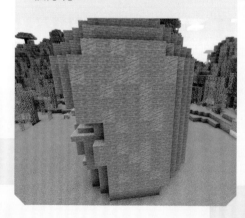

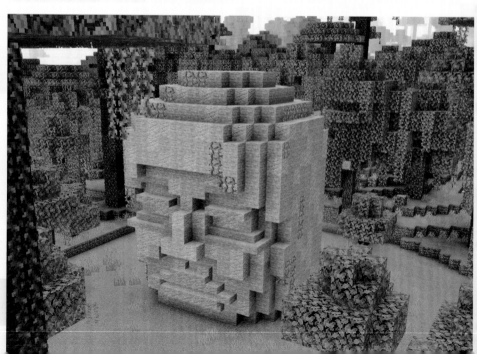

太陽金字塔

耗費數千人力才建造完成的金字塔，來看看你是否能獨挑大樑！

STEP 1

這個建築非常壯大會佔掉許多空間，一開始你需要清出一個大且平坦的空間。

STEP 2

使用**淺灰色陶土方塊**（light grey terracotta blocks）來建立一個長寬各為 126 方塊的方形。

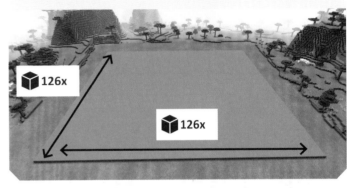

126x

126x

材料

據說金字塔頂端是一個祭壇。

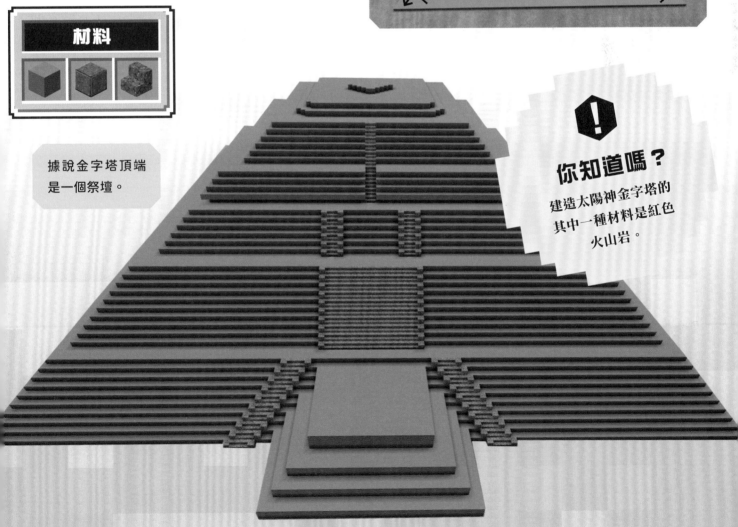

你知道嗎？

建造太陽神金字塔的其中一種材料是紅色火山岩。

STEP 3

在這個方形區塊上往上建造 10 層方塊。往上每加一層要比前面一層少一個方塊，如下圖所示。

STEP 4

現在於最上層邊緣往內縮 3 個方塊的位置，往上另外增加 10 層方塊，如步驟 3，一樣是每往上一層少一個方塊。

STEP 5

如步驟 4，在最上層邊緣往內縮三個方塊的位置建造另外 6 層，每往上一層少一個方塊。

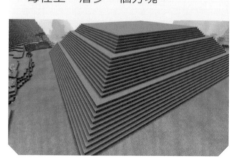

STEP 6

在最上層邊緣處往內縮 3 個方塊處再加上一層，如下圖所示。

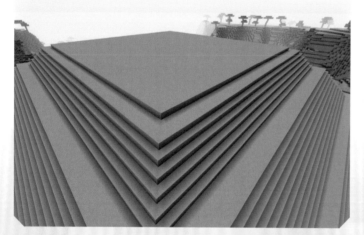

STEP 7

在最頂層以懸垂（overhang）結構增加一層，這表示這一層會往外伸超過底下那一層。

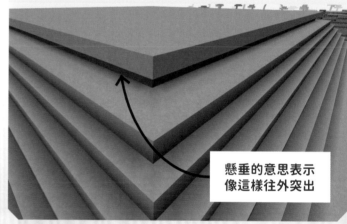

懸垂的意思表示像這樣往外突出

STEP 8

現在於上面另外增加 4 層，每層比前面一層少一個方塊。

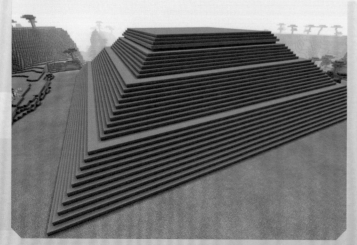

STEP 9

使用相同的方塊，在目前所建立的建物上面建造如下的形體。

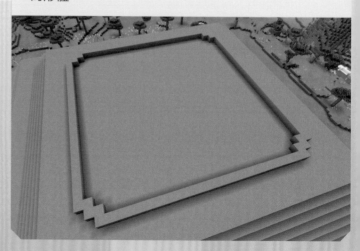

STEP 10

將這個形體填滿，然後在上面再增加同一種形狀，但尺寸小一點，如圖所示。

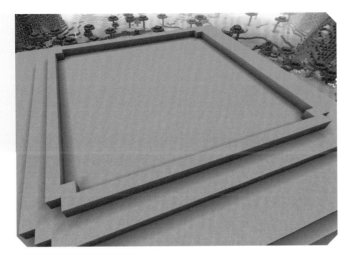

STEP 11

一樣填滿這個形體，上面的建物現在看起來像這樣。

STEP 12

使用相同的方塊，在建物的上面建出這樣的鑽石形體，從中心開始，盡量想辦法讓它能位於中心位置。

STEP 13

從前面看一下你的金字塔，在金字塔最底層基座上使用兩個方塊來標記中心點。

中心點

STEP 14

使用更多的方塊來做這個標記，尺寸為 12 個方塊深，30 個方塊寬及 2 個方塊高。

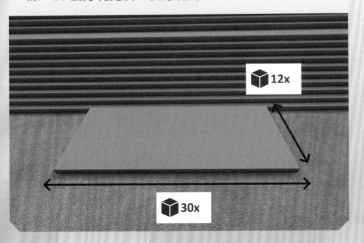

12x

30x

STEP 15

接著另外加上兩層來建立階梯，如圖所示。每一層應該有兩個方塊高，如步驟 14。

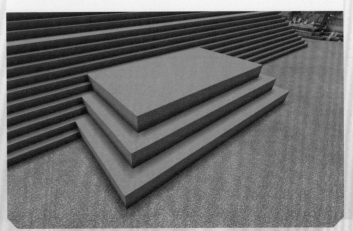

STEP 16

在上面加上一個厚實的階梯，這個最後一個階梯需要 3 個方塊深與 3 個方塊高。

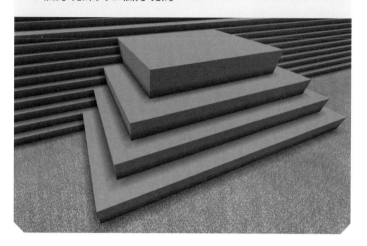

STEP 17

現在從中心階梯移走 4 個方塊，這裡加上兩組並排在一起的**花崗岩階梯**（granite stair）。

STEP 18

然後，在**花崗岩階梯**兩側各加上一塊**花崗岩方塊**（granite blocks）。

STEP 19

重複這個步驟，在金字塔前面以對角線往上建立 10 層**花崗岩階梯**。

STEP 20

現在重複步驟 19，直到兩邊的階梯能與位於金字塔前面方塊的中間相互匹配。

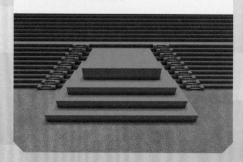

STEP 21

在階梯的頂部，增加**花崗岩階梯**讓它與大階梯同寬，在階梯的兩側各增加一個**花崗岩方塊**。

STEP 22

像這樣在這個區塊重覆往上建立 10 層階梯。

STEP 23

然後參考下圖陳列方式，在兩邊各加一個**花崗岩階梯**（每個階梯上兩側各加一個**花崗岩方塊**）。

STEP 24

重覆上個步驟另外增加六層，你會有兩段往上通到下一個區塊的台階。

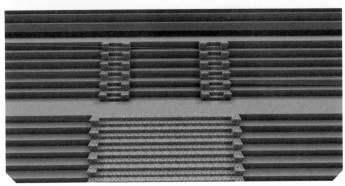

STEP 25

進到下一個區塊，中心處敲出一排方塊，敲出的區塊為 11 個方塊高。

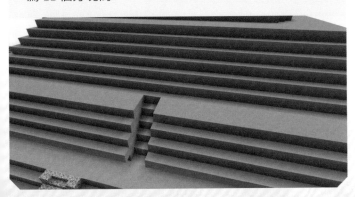

STEP 26

最後使用更多的**花崗岩階梯**來塡滿這個中空的區塊，如此你的建築物就大工告成了。

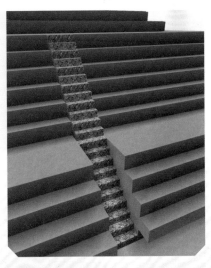

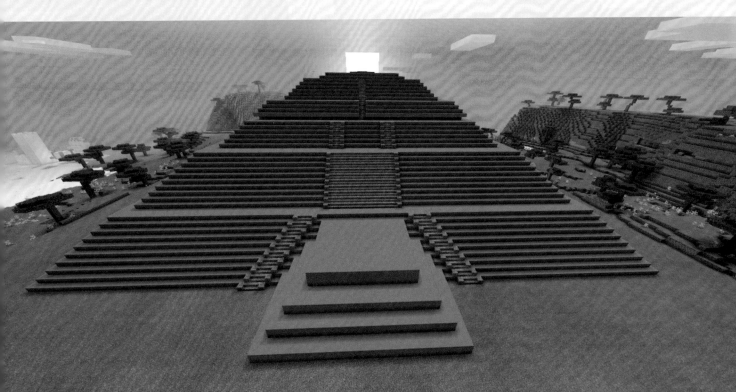

馬丘比丘

能夠比南美秘魯的馬丘比丘更具代表性的地方不多，
你可以複製出令人驚奇的馬丘比丘嗎？

材料

馬丘比丘是最受歡
迎的旅遊勝地。

STEP 1

首先，你需要找到一個寬廣的空間。你
可以找一個原本就寬廣的空間，或選擇
一個空間來改造它。

STEP 2

使用**泥土方塊**（dirt blocks）來建造
牆。牆的寬度盡可能與你的自然空
間一樣寬，我們的寬度是 20 個方
塊寬，3 個方塊深與 6 個方塊高。

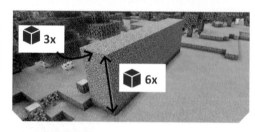

3x

6x

STEP 3

增加另外一層，寬度為 4 個方塊，
深度為 2 個方塊。

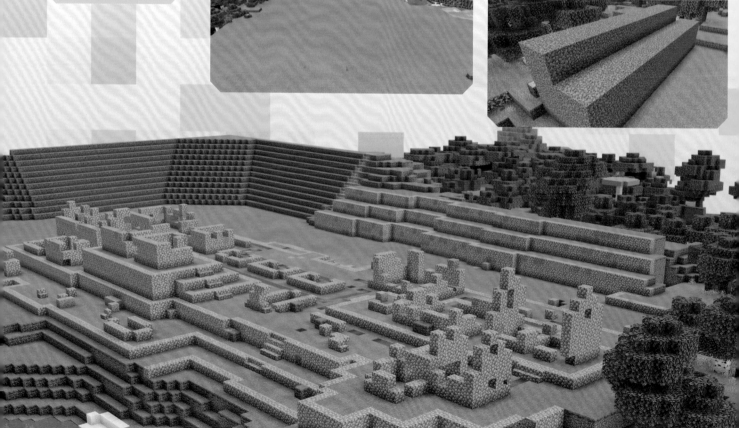

STEP 4

再增加一層，高度是 2 個方塊，深度為 2 個方塊，就像是個階梯。每一層鋪上草皮。

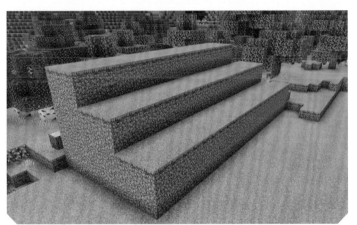

STEP 5

每一層階梯前面使用**鵝卵石方塊**覆蓋，階梯完成後如下圖所示。

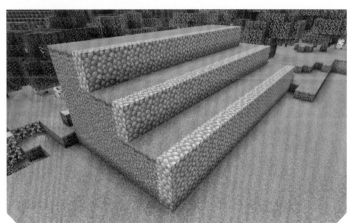

STEP 6

再次使用**泥土方塊**來建造更多的牆，如下所示。

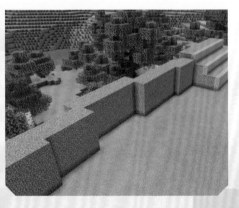

STEP 7

在這裡一樣使用步驟 3 的疊層技巧來建造階梯。

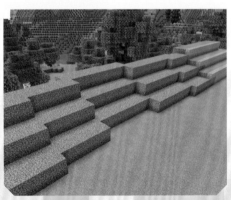

STEP 8

如步驟 4 在階梯上面鋪上草。

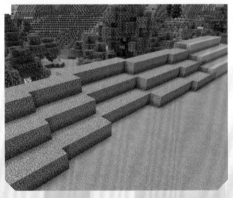

STEP 9

每一層前面加上**鵝卵石方塊**。

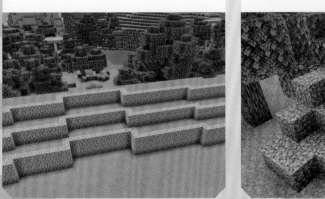

STEP 10

在牆的末端使用**泥土方塊**建造出這樣具有曲線的形體。

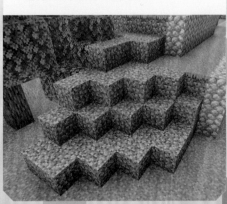

STEP 11

配合其他景觀，將這些角落的方塊也鋪上一層草。

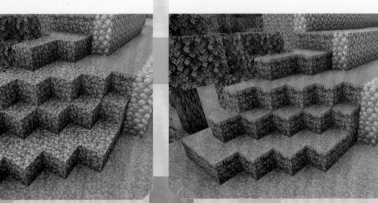

STEP 12

接著使用**草地方塊**（grass blocks）來建造一個方塊高的平台。讓它的形狀看來起自然一點。

STEP 13

在這個平台上加上另一層小一點的平台，此平台的高度為 2 個方塊。

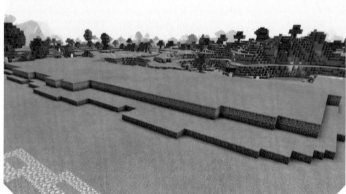

STEP 14

將所有邊緣以**鵝卵石方塊排列**，如圖所示。

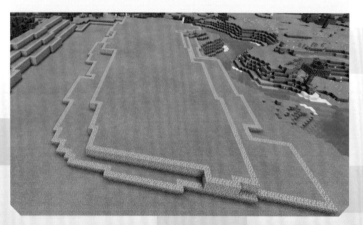

STEP 15

現在使用**草地方塊**來建造一些小型的平台，同樣使用**鵝卵石方塊**來將這些平台圈起來。

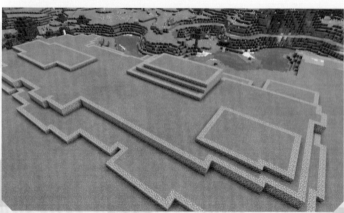

STEP 16

在最左側的平台上，使用**鵝卵石方塊**來建造這樣的形體。往上建造到至一個頂點，就像是在建造屋頂一樣。

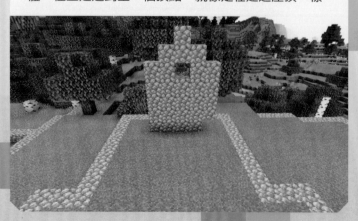

STEP 17

在對面建造同樣的形體，然後使用相同的方塊將兩座建物連接在一起。

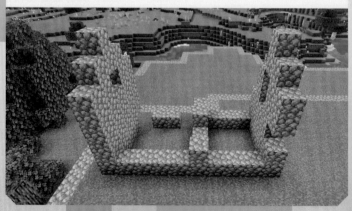

STEP 18

在這個結構旁，使用同樣的方塊來建造這樣的形體。
注意側邊的部分要有一些落差。

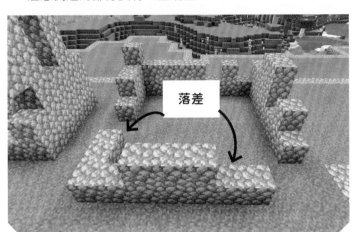

落差

STEP 19

在右邊這裡加上第三種形體。基礎結構如下圖所示，
使用階梯來做細部的處理。

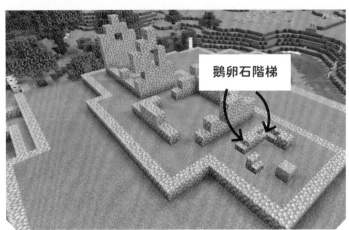

鵝卵石階梯

STEP 20

在小平台間，使用**鵝卵石方塊**來
建立這些結構。

STEP 21

在其中一個小平台上建造這樣的
結構。

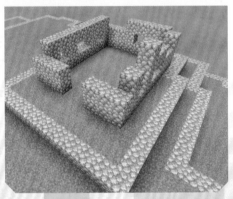

STEP 22

在小平台間排列出這樣的線型。

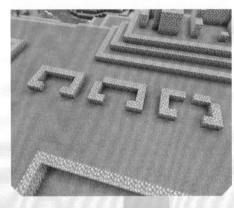

STEP 23

佈置**鵝卵石階梯**來讓階梯更爲
精緻。

STEP 24

使用**鵝卵石方塊**來建造與平台有
落差的壁架。

STEP 25

如下圖所示，將**鵝卵石階梯**加到
這些壁架。

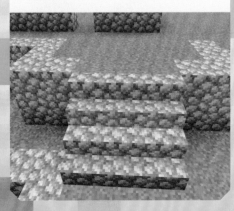

STEP 26

在上面增加幾組**鵝卵石方塊**來讓它更精緻。

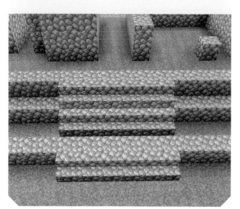

STEP 27

下圖顯示加了更多**鵝卵石階梯**後的效果。

STEP 28

角落放上一組**鵝卵石階梯**的效果很棒。

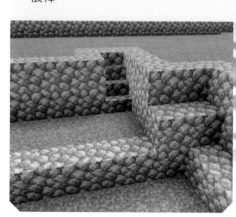

STEP 29

試試加上更多的結構，就像這個一樣，將平台上較大的空隙填滿。

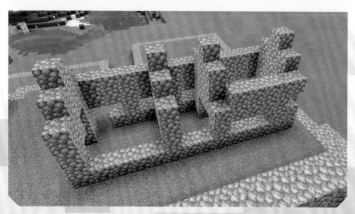

STEP 30

你的建築已經快成型了，這是在某個距離往下看的樣貌。

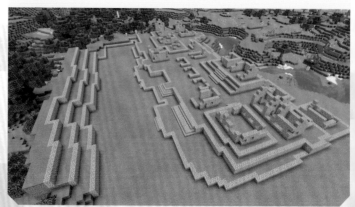

STEP 31

接下來，移到你在步驟 9 所建立的牆，將這些方塊以**石頭方塊**及**青苔鵝卵石方塊**（mossy cobblestone blocks）來代替。

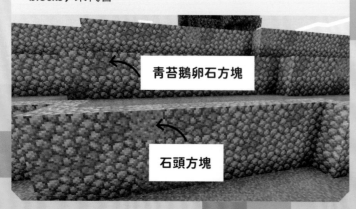

青苔鵝卵石方塊

石頭方塊

STEP 32

使用**草地方塊**來建造一個向外延伸的框架，高度為 10 個方塊高。

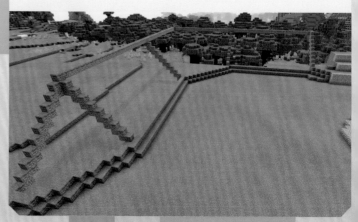

STEP 33

接著你需要大量的方塊來填滿剛建立的框架。

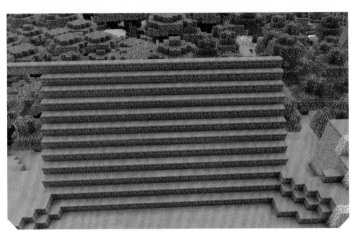

STEP 34

參考下圖來參考轉角的作法。

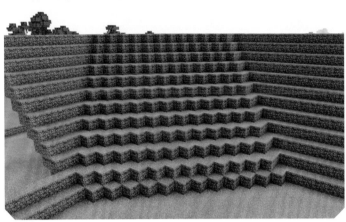

STEP 35

現在加上幾組**鵝卵石階梯**至轉角處。

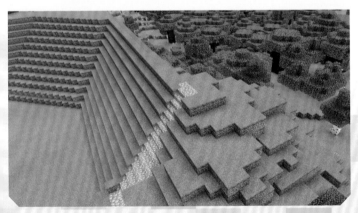

STEP 36

最後的部分不一定要做，你可以使用你的鏟子移除一些不需要的草地來建立一些走道，如圖所示。

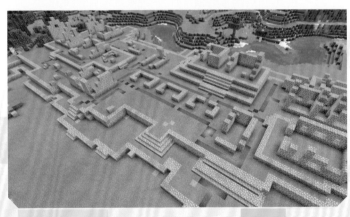

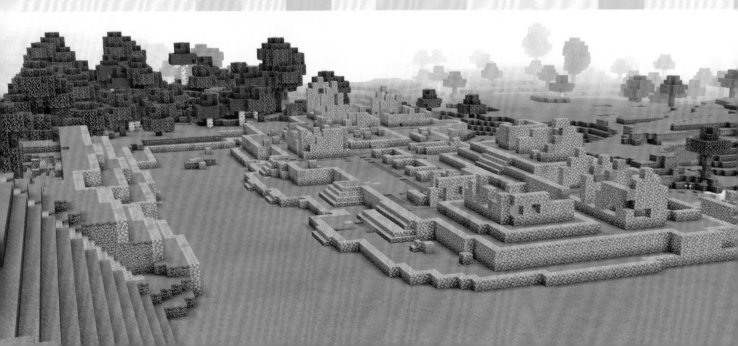

大金字塔 與人面獅身像

建造古代世界奇蹟絕對不能錯過這些埃及的偉大建築。

吉薩大金字塔（The Great Pyramid of Giza）

人面獅身像不遠處是吉薩大金字塔，這是一座 4,500 年前所建造的陵墓，使用數百萬個石塊建造而成，據稱重達 15 萬頓左右！

吉薩的人面獅身像
（The Great Sphinx of Giza）

這是埃及最著名的地標之一，此人面獅身像是一個長達 73 公尺（240 英呎），由石灰石（limestone）所建成的雕像。這個神話般的生物座落在埃及吉薩的尼羅河畔，其人面像可能是卡夫拉法老（Pharaoh Khafre）的臉，因爲推測是在他統治期間所建造的。

！

你知道嗎？

人面獅身像是世界上最大的雕像之一。

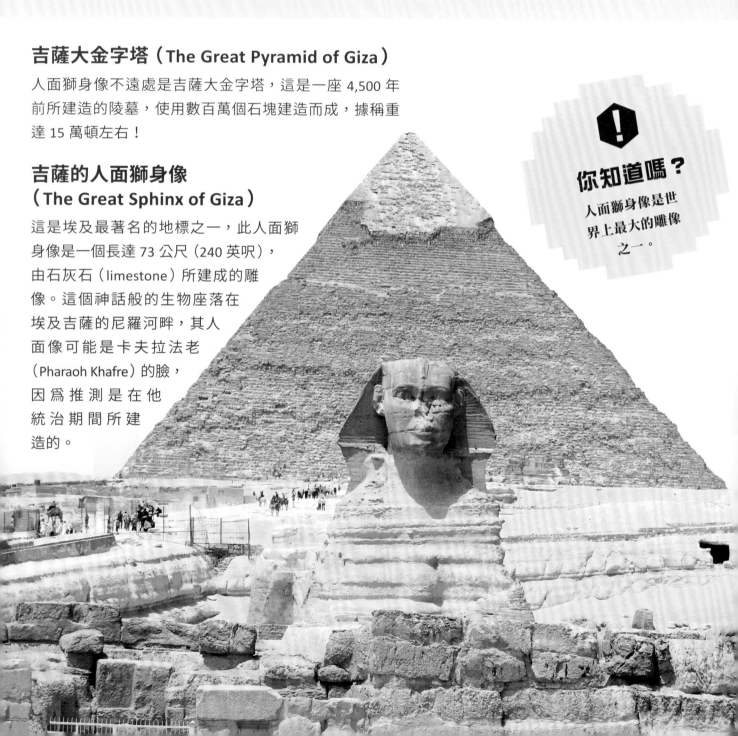

準備好建造這些令人歎爲觀止的埃及建築了嗎？我們動手吧⋯

材料

STEP 1

使用**平滑砂岩**來建造一個 31x31 個方塊的方形地基。

31x

31x

STEP 2

要建造這樣的金字塔，往上建造時每層需要逐漸縮小，總共需要 16 層。

16 層

STEP 3

在附近建造第二座金字塔，地基爲 61x61 個方塊，高度有 32 層。

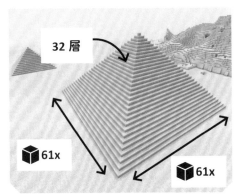

32 層

61x

61x

STEP 4

然後沿著這個金字塔來建造另外一座，地基爲 71x71 個方塊，高度爲 36 層。

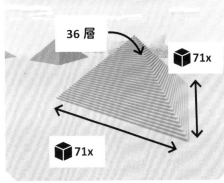

36 層

71x

71x

STEP 5

在你的金字塔前面，爲人面獅身像的軀幹建造一個大的立方體及長方體，如下圖所示。

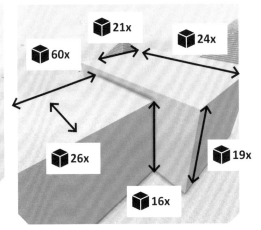

21x

24x

60x

26x

16x

19x

STEP 6

在立方體前面，加上 10 個往外突出的方塊，如圖所示。兩側則加上 3 個方塊。

3x

10x

3x

STEP 7

現在使用這些方塊來建造一個曲線型的框架，如圖所示。

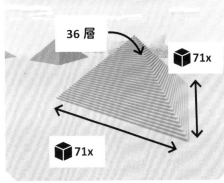

STEP 8

像這樣從這個框架往下建造至地面。

STEP 9

如圖將前面向外延伸以加上腿的輪廓，每一隻腿要 41 方塊長與 9 個方塊寬。

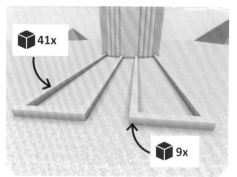

STEP 10

每隻腿的中間再建造一個 5 個方塊高的框架。框架要延伸至跟腿的輪廓一樣長。

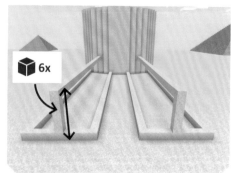

STEP 11

針對後腿的部分，在立方體與長方體連接處建造這個框架，兩邊都要做。

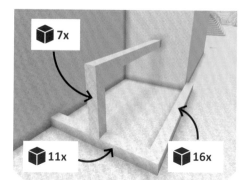

STEP 12

框架建完沒有什麼問題的話，你可以開始填滿前腿與後腿。

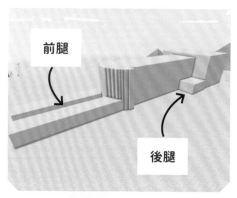

STEP 13

在軀幹的頂部（靠近前面），使用相同的方塊建造這個形狀。

STEP 14

然後在步驟 13 所建立的形狀上，往上建造出有這樣四個角的形體。

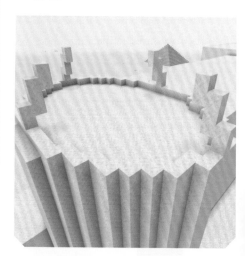

STEP 15

使用這四個角來協助你填滿這個區域。然後再往上加兩層，每一層要比前面一層小一點。

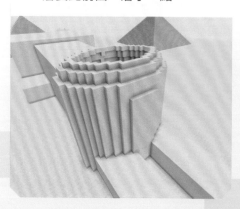

STEP 16

接著，沿著前腿的底部邊緣建造這樣的形狀，另外一隻腿也需要建造一樣的形狀。

STEP 17

後面這裡，加上一列向軀幹彎曲的方塊。

STEP 18

從連接處像這樣往上建一個框架，這是為了建造腿的上半部。

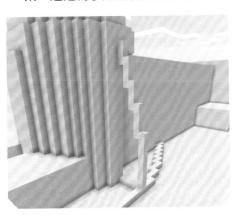

STEP 19

使用方塊將軀幹的頂部與腿部框架的頂部連接起來。

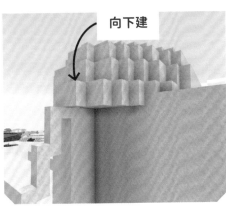

向下建

STEP 20

利用此框架來填滿腿的後面部分。

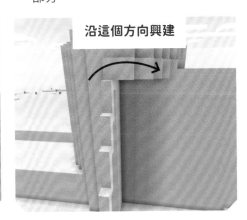

沿這個方向興建

STEP 21

將腿上面的任一個間隙填滿，如圖所示。

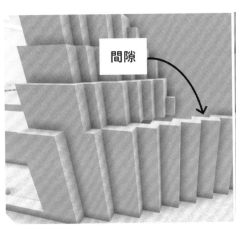

間隙

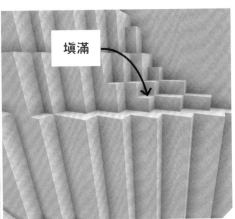

填滿

STEP 22

接著，沿著前腿建造這兩列方塊。

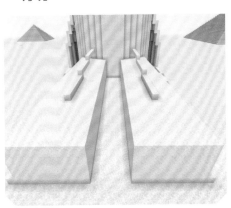

STEP 23

要建造出有弧度的腿型，沿著腿前面內側處敲出一些方塊。

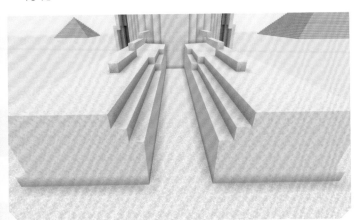

STEP 24

然後敲出一些前腿的外側方塊。

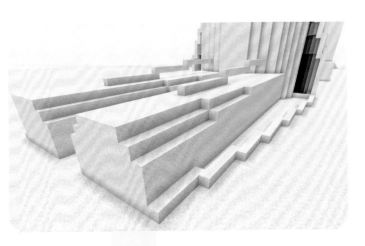

STEP 25

現在移到後腿，沿著後腿外側邊緣繼續敲掉一些方塊。

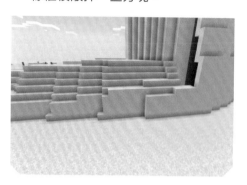

STEP 26

使用同樣的技巧來塑造後腿內側邊緣。

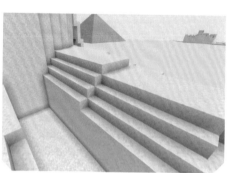

STEP 27

這是目前由上俯瞰的建築成果。

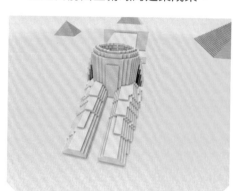

STEP 28

花點時間回去填滿可能漏掉的空隙是很重要的。

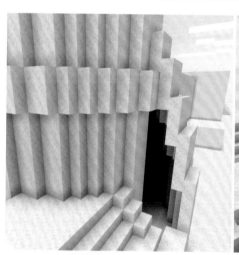
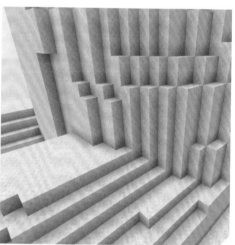

STEP 29

在人面獅身像靠近後腿處的兩側，敲掉一些方塊來塑造軀幹的形狀。

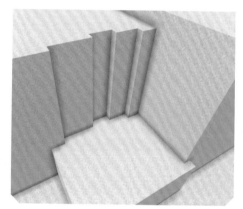

STEP 30

沿著軀幹的側邊敲出這樣的形狀。

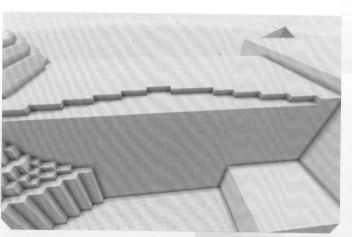

STEP 31

繼續移除下面幾層的一些方塊，看起來像階梯。另外一邊也重複這個動作，讓兩邊能夠對稱。

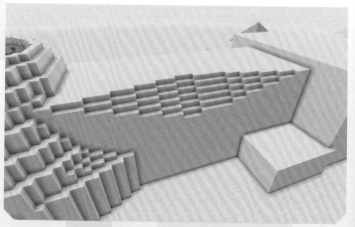

STEP 32

在脖子後出來這個地方建立這樣的形狀。請注意要讓它前寬後窄，逐漸在尾端形成一個尖點。

STEP 33

以這個形狀向上建六層高，記得每往上一層要比下面那層還來的小，如下圖所示。

STEP 34

在軀幹的後面加上一層方塊，有點像是個半圓。

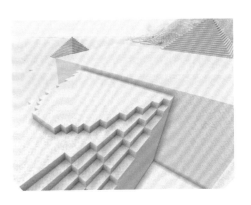

STEP 35

在這上面加上另一層方塊，將新的這一層向右延伸至整個人面獅身像的後面，就像這個圖片一樣。

STEP 36

試著使用這個技巧來將後面部分的每一個角落處修圓一點，這樣可以讓人面獅身像看起來更逼真。

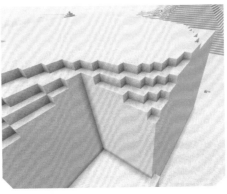

STEP 37

參考以下的圖片來看如何在側邊建出一個向下的框架。這是後腿的部分。

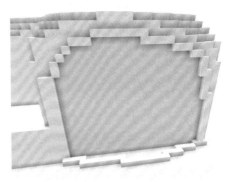

STEP 38

以逐層縮小的方式填滿框架。

STEP 39

在人面獅身像的後面使用同樣疊層技巧來建造這樣有曲線的形體，如下圖所示。

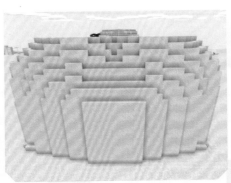

STEP 40

加上一列方塊來橋接後腿平面上方的空隙。

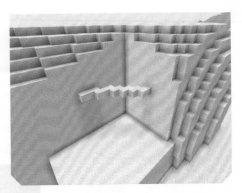

STEP 41

使用這座橋（步驟 40 所建立）來填滿軀幹與腿間的這個區域。

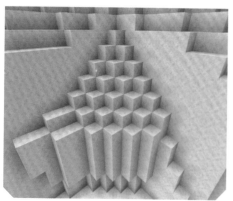

STEP 42

敲掉後腿的一些邊來讓線條更圓潤。

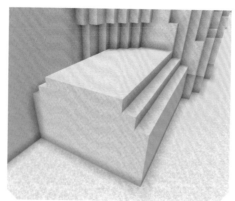

STEP 43

接下來，在腿的末端處在加上這些方塊來製作腳趾。

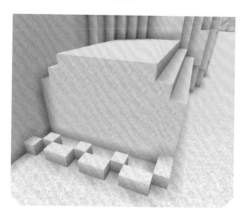

STEP 44

使用**平滑砂岩方塊**與**平滑砂岩階梯**來建造這些腳趾。

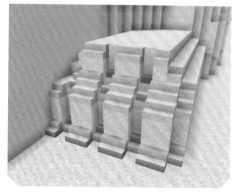

STEP 45

兩隻後腿的腳趾都建造完成之後，前腿建立如圖所示的腳趾形狀。

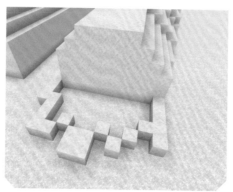

STEP 46

同樣使用**平滑砂岩方塊**與**平滑砂岩階梯**來建造前腿的腳趾。

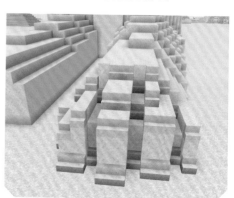

STEP 47

建造一個這樣的框架作為頭的輪廓。你可以試試調整框架的形狀直到滿意為止。

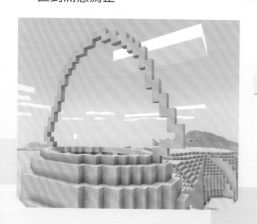

STEP 48

使用剛建造的框架來填滿頭部後面的部分，參考圖片來看它是如何向外彎曲的。

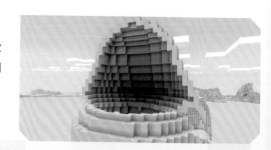

STEP 49

使用更多相同的方塊來填平頭部前面，如圖所示。

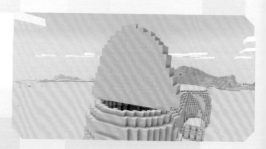

STEP 50

然後在這個平面上建造這樣的形狀。這是為了建造臉部的輪廓。

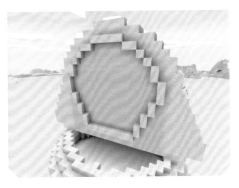

STEP 51

像這樣往外建造出一個臉部底部的框架。

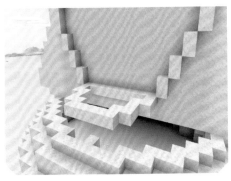

STEP 52

現在填滿這個臉部，往上建造疊層，每往上一層的面積要比底下那層還要小。

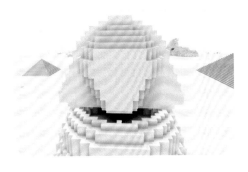

STEP 53

使用**平滑砂岩方塊**與**平滑砂岩階梯**來加上五官特徵。

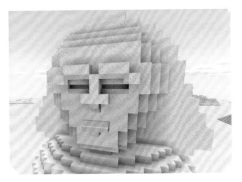

STEP 54

在後面的中心處建造這樣的尾巴基座。

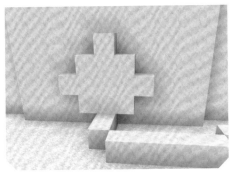

STEP 55

加入更多的方塊來增長這個尾巴，像這樣讓它纏繞著後腿。

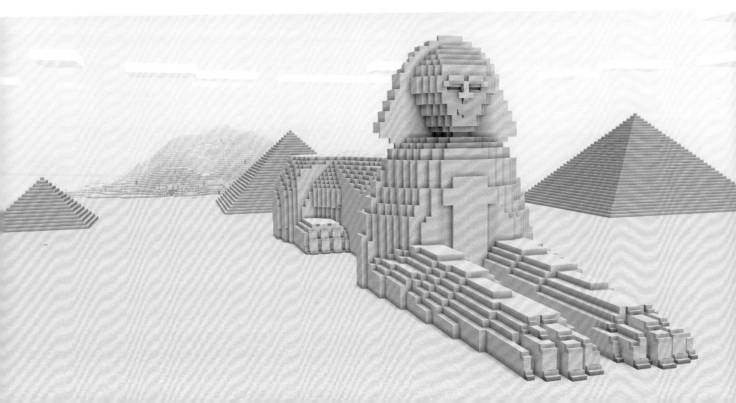

方塊指南

這是建造古代奇蹟所需的方塊列表。

埃及方尖碑（Egyptian Obelisk）

- 浮雕石英方塊（Chiseled quartz blocks）
- 砂岩方塊（Sandstone blocks）
- 平滑砂岩方塊（Smooth sandstone blocks）
- 砂岩階梯（Sandstone stairs）
- 平滑砂岩階梯（Smooth sandstone stairs）
- 切製砂岩方塊（Cut sandstone blocks）
- 浮雕石磚方塊（Chiseled stone brick blocks）
- 浮雕砂岩方塊（Chiseled sandstone blocks）

卡納克神廟（Karnak Temple）

- 切製砂岩方塊（Cut sandstone blocks）
- 石英磚方塊（Quartz brick blocks）
- 平滑砂岩半磚（Smooth sandstone slabs）
- 平滑砂岩方塊（Smooth sandstone blocks）
- 平滑砂岩階梯（Smooth sandstone stairs）
- 砂岩方塊（Sandstone blocks）
- 浮雕砂岩方塊（Chiseled sandstone blocks）

阿布辛貝（Abu Simbel）

- 浮雕紅色砂岩方塊（Chiseled red sandstone blocks）
- 切製紅色砂岩方塊（Cut red sandstone blocks）
- 紅色砂岩方塊（Red sandstone blocks）
- 紅色砂岩半磚（Red sandstone slabs）
- 紅色砂岩階梯（Red sandstone stairs）
- 平滑紅色砂岩方塊（Smooth red sandstone blocks）
- 平滑紅色砂岩階梯（Smooth red sandstone stairs）
- 紅色砂岩柵欄（Red sandstone fencing）
- 盔甲座（Armor stands）
- 皮革盔甲（Leather armor）

帕德嫩神廟（Parthenon）

- 石英磚方塊（Quartz brick blocks）
- 平滑石英方塊（Smooth quartz blocks）
- 平滑砂岩階梯（Smooth quartz stairs）
- 石英柱方塊（Quartz pillar blocks）
- 盔甲座（Armor stands）
- 鐵盔甲（Iron armor）

亞歷山大燈塔（Lighthouse of Alexandria）

- 石英方塊（Quartz blocks）
- 石英階梯（Quartz stairs）
- 石頭方塊（Stone blocks）
- 盔甲座（Armor stand）
- 鐵盔甲（Iron armor）

羅德島的太陽神銅像（Colossus of Rhodes）

- 石頭方塊（Stone blocks）
- 綠色混凝土方塊（Green concrete blocks）
- 淺綠色混凝土方塊（Lime concrete blocks）
- 暗海磷石方塊（Dark prismarine blocks）

大雁塔（Giant Wild Goose Pagoda）

- 石磚方塊（Stone brick blocks）
- 石磚牆方塊（Stone brick wall blocks）
- 石磚牆階梯（Stone brick stairs）
- 灰色羊毛方塊（Grey wool blocks）
- 安山岩方塊（Andesite blocks）
- 安山岩階梯（Andesite stairs）
- 樺木材方塊（Birch wood plank blocks）

萬里長城（Great Wall of China）

- 石磚方塊（Stone brick blocks）
- 石磚階梯（Stone brick stairs）
- 裂紋石磚方塊（Cracked stone brick blocks）
- 青苔石磚方塊（Mossy stone brick blocks）

紫禁城（Forbidden City）

- 平滑石頭方塊（Smooth stone blocks）
- 紅色混凝土方塊（Red concrete blocks）
- 白色陶土方塊（White terracotta blocks）
- 橙色釉陶方塊
 （Glazed orange terracotta blocks）
- 叢林木材方塊（Jungle planks blocks）
- 叢林木材階梯（Jungle planks stairs）
- 拋光安山岩階梯（Polished andesite stairs）
- 燈籠（Lanterns）
- 緋紅蕈木柵欄（Crimson fence）

奧爾梅克巨石頭像（Olmec Stone Head）

- 石頭階梯（Stone stairs）
- 石頭半磚（Stone slabs）

鵝卵石方塊（Cobblestone blocks）

- 鵝卵石方塊（Cobblestone blocks）
- 鵝卵石階梯（Cobblestone stairs）
- 鵝卵石半磚（Cobblestone slabs）

太陽金字塔（Pyramid of the sun）

- 淺灰色陶土方塊（Light grey terracotta blocks）
- 花崗岩方塊（Granite blocks）
- 花崗岩階梯（Granite stairs）

馬丘比丘 Machu Picchu

- 泥土方塊（Dirt blocks）
- 草地方塊（Grass blocks）
- 鵝卵石方塊（Cobblestone blocks）
- 鵝卵石階梯（Cobblestone stairs）
- 青苔鵝卵石方塊（Mossy cobblestone blocks）

大金字塔與人面獅身像
（Great Pyramid and Sphinx）

- 平滑砂岩（Smooth sandstone）
- 平滑砂岩階梯（Smooth sandstone stairs）

Minecraft and Minecraft 角色名稱是 Mojang Synergies AB 的商標。

Minecraft 角色／遊戲玩法的所有擷圖和圖像 © Mojang Synergies AB.

模型建造者：Ben Westwood

感謝下列單位／人士允許圖片運用在本書中：
SHUTTERSTOCK: /Anton_Ivanov: 6B; /TTstudio: 7T; /Abdoabdalla: 7BR; /Zbigniew Guzowski: 8BL; /ribazprudu: 8R; /Dan Breckwoldt: 9T; /moonfish8: 9BR; / agsaz: 9BL; /Michael Rosskothen: 24TL; /Elena Terletskaya: 24BR; /Elenarts: 24BR; / neftali: 24BR; /Doug Walters: 25TR; / Lefteris Papaulakis: 25TL; /Photos BrianScantlebury: 25BR; /S-F: 25BL; / chuyuss: 40TL; /Sean Pavone: 40TR; /aphotostory: 40-41B/Zhao jiankang: 41T; /Mario Savoia: 41BR; /Anna Om: 56TR; /saiko3p: 56B; /milosk50: 57T; /Natalya Erofeeva: 57BL; /Peter Maerky: 57BR; /Nort: 71

Minecraft 建造大師：還原古代世界奇蹟

作　　　者：Sara Stanford
譯　　　者：王豪勳
企劃編輯：王建賀
文字編輯：王雅雯
設計裝幀：張寶莉
發 行 人：廖文良

發 行 所：碁峰資訊股份有限公司
地　　　址：台北市南港區三重路 66 號 7 樓之 6
電　　　話：(02)2788-2408
傳　　　真：(02)8192-4433
網　　　站：www.gotop.com.tw
書　　　號：ACG006500
版　　　次：2022 年 06 月初版
建議售價：NT$250

國家圖書館出版品預行編目資料

Minecraft 建造大師：還原古代世界奇蹟 / Sara Stanford 原著；王
　　豪勳譯. -- 初版. -- 臺北市：碁峰資訊, 2022.06
　　　　面；　公分
　　　　譯自：Minecraft Master Builder: Ancient Wonders
　　　　ISBN 978-626-324-170-1(平裝)

　　1.CST：線上遊戲

997.82　　　　　　　　　　　　　　　　　　111005478

讀者服務

● 感謝您購買碁峰圖書，如果您對
本書的內容或表達上有不清楚的
地方或其他建議，請至碁峰網站：
「聯絡我們」\「圖書問題」留下
您所購買之書籍及問題。(請註明
購買書籍之書號及書名，以及問
題頁數，以便能儘快為您處理)
http://www.gotop.com.tw

● 售後服務僅限書籍本身內容，若
是軟、硬體問題，請您直接與軟體
廠商聯絡。

● 若於購買書籍後發現有破損、缺
頁、裝訂錯誤之問題，請直接將書
寄回更換，並註明您的姓名、連絡
電話及地址，將有專人與您連絡
補寄商品。